壬寅冬

中国大書法

张华庆　主编

图书在版编目（CIP）数据

碑·帖·经书分三派论 / 张华庆编 —— 上海：
上海书画出版社，2023.1
（中国大书法）
ISBN 978-7-5479-3028-1

Ⅰ.①碑… Ⅱ.①张… Ⅲ.①书法–研究–中国
②篆刻–研究–中国 Ⅳ.① J292

中国国家版本馆 CIP 数据核字 (2023) 第 019956 号

中国大书法

碑·帖·经书分三派论
张华庆 主编

责任编辑：杨　勇　夏雨婷
审　　读：陈家红
技术编辑：顾　杰
装帧设计：王　峥　熊洁英
出版发行：上海书画出版社
地　　址：上海市闵行区号景路 159 弄 A 座 4 楼
网　　址：www.shshuhua.com
E-mail：shcpph@online.sh.cn
制版印刷：北京金港印刷有限公司
经　　销：各地新华书店
开　　本：210×288　1/16
印　　张：180 千字　10
版　　次：2023 年 1 月第一版

书　　号：ISBN 978-7-5479-3028-1
定　　价：50.00 元

中国大书法

编委会

主　编
张华庆

副主编
李　冰　熊洁英

编　委

张华庆　李　冰　李正宇　沈鸿根　陈颂声
西中文　丁　谦　王讯谟　陈联合　李景杭
高继承　司马武当　崔国强　熊洁英　唐明觉
张　况　梁　秀　杨　勇

本期执行编委
熊洁英

本期图文编辑
李淼焱　倪国庆

办公室
李殿高　罗　硕　李淼焱　潘　达　戴建成　马　越

北京编辑部地址
北京市朝阳区高碑店文化新街 2 号　中国硬笔书法协会

邮政编码
100068

编辑部电话
010-63051095　　63050722

电子邮箱
zgdsfzz@163.com

卷首语

张华庆

屹立在世界东方的中华文明以其深厚丰富的文化内涵，光辉灿烂。中华文化是中华民族生生不息、团结奋进的不竭动力，博大精深的中华文明需要一代一代去传承、去弘扬，才能在前人的基础上创造出更加辉煌的文明，让中华民族拥有更强大的创造力和凝聚力。

本期推出的王学仲、韩天衡、吴善璋就是我们这个时代独领当时风骚、创时代之潮流的书画艺术界具有代表性的艺术大家。他们足以传世的艺术作品静静地立在我们的身边，用其坚韧不拔的存在讲述着平凡而非凡的故事，他们用作品证明着中华文化的魅力和价值，引领着我们这个时代每一个阶段的艺术创作的导向，可谓是各领风骚！我与韩天衡先生相识30余载，30年前在先生家中畅谈的情景和亲切的教诲至今依然历历在目。几十年来先生从艺的敬业精神，先生的文章、作品始终激动着我，影响着我，耳濡目染，如沐清风。与王学仲先生相识20余年，第一次见面是在中国书协主办的全国第一届扇面书法大展开幕式上的交流。先生对我作品的评点和鼓励犹在耳边，激励我沿着继承学习传统经典书艺之路前行。与吴善璋先生相识10年有余，是因为中国书协专委会工作的关系而相识相交，先生时任中国书协副主席，是专委主任，我副之。交往中，先生的言和行可谓时代楷模，学习的榜样。先生品德高洁，书艺精湛。虽然我和诸位先生相识有先有后，但对先生们亲切和崇敬的感觉始终如一。他们以精品奉献人民，用明德引领风尚，可以说他们就是我们这个时代真正有文化艺术修养的大家，而且当之无愧！

做为书画类的丛书，我们即将迎来编辑出版十周年。一本好的读物，慢读慢赏，或许就能感受到传统文化的芳香。有引领、有收获、有启发、有教育，"随风潜入夜，润物细无声"，让文化浸润心灵。什么是有文化？有文化的表现就是植根于内心的修养，无需提醒的自觉，有约束为前提的自由，为他人着想的善良。也就是说，一个人的学历仅代表其掌握知识的多少，并不代表其有文化！强调每个人都要有文化，特别是我们从事文化艺术的工作者要有文化在当下尤其重要！我们作为文化艺术工作者必须要加强学养、涵养、修养，要始终不渝地坚持以人民为中心的创作理念，要把美好的作品奉献给这个伟大的时代、伟大的国家、伟大的人民。

本期栏目中分别介绍了山东书法界名宿李岩选，军旅诗人、书法家陈联合，西泠印人包根满，篆刻、刻字名家窦维春、周文娟、徐宏波等。他们在大书法艺术作品的创作中硕果累累，出类拔萃，令世人刮目相看。书法大家沈鹏先生写信鼓励诗人、书法家陈联合："希继续努力，前景未可限量也。""棠棣之华·大书法名家作品（澳门）展"是壬寅年大书法艺术交流雅集的一场盛会。雅集之名取之于《诗·小雅》中的首句，喻志同道合的兄弟同好以文会友，聚集在一起游艺雅集也。效仿永和兰亭雅集，群贤毕至，海内外艺术家共26位贤者咸集共襄此盛。参展作者多恬淡随性，魏晋名士风度尽显。展览在澳门大学图书馆展出，作品获得好评。有意思的是，做为参展者的我在展厅中忽想起《世说新语》里一段故事。王羲之的儿子王徽之（字子猷）居住在山阴。一夜大雪之后，忽然间思念起朋友戴逵，即刻连夜乘船拜会，经过一夜行船，快到了戴逵家门前，却又返回。有人问他为何如此，子猷说："我本乘兴而行，兴尽而返，何必见戴？"此念大概是一种与古会心吧！展览观者赞誉，好评纷呈，获得了圆满的成功。我在展览作品集的序中说：'棠棣之华'在这个伟大时代必会成为有思想、有作为、有生机、有发展、有影响、有魅力的艺术群体。相信这个美的结合将不断涌现出精品力作。"

《"大书法"的当代书法意义》一文刊登在《书法》杂志2022年第8期，本期转载。文章用"大书法"的方法来考察近40年来的当代书法的发展历程，以期揭示出"大书法"在当代书法发展中的现实意义，推荐给读者，可以一读。

党的二十大胜利召开，会议阐释了中国式现代化的发展蓝图和战略安排，新的征程是充满光荣和梦想的远征。往昔已展千重锦，明朝更进百丈竿。思想之旗领航向，人间正道开新篇。我们豪情满怀，坚定信心，同心同德，埋头苦干，用新的伟大奋斗精神创造新的伟业。向着新的伟大目标奋勇前进。

目录

中國大書法

翰墨天下

王学仲（1925-2013），
1925 年生于山东滕州。书画
大家、教授。毕业于中央美术
学院。中国书法家协会顾问。
曾为中国书法家协会副主席、
学术委员会主任，天津书法家
协会主席。1953 年起在天津
大学任教，创立天津大学王学
仲艺术研究所，兼任南开大学、
广州美院及日本筑波大学客座
教授，王学仲艺术研究所荣誉
所长，中国文联第八届、九届
全委会荣誉委员，文化部中国
画创作组画家。精通书法、绘
画、文学、哲学，是一位宏扬
中华传统文化的教育家，创立
"黾学"学派。

专题学术主持 / 孙列

碑·帖·经书分三派论

文 / 王学仲

　　书法艺术是中国民族艺术的一门独特创造，是炎黄裔胄数千年光辉灿烂文化所培育出来的奇葩，是中华民族特征最鲜明的一门传统艺术，反映着每个时代的生活、美学以及社会的精神面貌，至今仍有其强烈的生命力，为中国人民和世界人民所喜爱，她的足迹早已远赴国外，走向世界。

　　书法学又是一门亟待整理的学科，由于历史上书法理论的丰富积累，我们的责任在于使之体系化、条理化、科学化，在这方面，还要做很多研究性的工作。过去习惯上对于书法学上的体、家、派，概念比较含混，如体既可以欧、柳、颜、赵的书法为体，也可以真、草、篆、隶不同的形体为体；既可以南帖北碑为派为家，也可以某几种书体或人物为派为家，如唐四家、宋四家直到清代还有成、刘、翁、铁四家等等。如果确立书法学上的体系及概念，则书法上的碑、帖范畴的不同宗法者应属于派，而欧、颜、柳、褚则应属于家，真、草、篆、隶则应属于体。如秦代的书法有八体，晋代王愔提出三十六种书体，萧梁庾元威作一百二十种书体，唐代书续纂五十六种书体，当然除秦书八种外，很多书体是只见记述，而未睹实物，难作确论。如果将上述的概念划分尚属正确的话，那么本文拟就影响中国书风发展关系最大的碑、帖、经三派之书法提出来加以论述，这样也可把各体各派之书纳入大要了。

汉简派生之三系

　　应该说，中国书法出现最早的并不是碑与帖，早期的书法就其使用材料上看，应该是陶书、甲骨书、铜书、石刻书、漆书、简书、帛书七大类别，而对后世书风发展产生最直接最大的影响则为简书。

　　陶书是早期陶器上的刻划文字，甲骨书是安阳殷墟的龟甲兽骨文字，青铜器文字殷、周时期出土甚多，石刻文字可信的如中山国《河光石刻字》、春秋战国时的秦《石鼓文》等，漆书文字，从《后汉书·杜林传》和《晋书·束皙传》的记载看，漆书使于简牍上已很普遍，简书分木简和竹简两类，也有大量的实物发掘。

　　古代刻石之外，是没有刻字的碑，据郑注的《仪礼·聘礼》认为，碑是用来测日影、辨方向用的，像记载看守人事迹的《河光石》，也可说是碑的先型，而据许慎的《说文解字》解释帛书为帖的先型一样，应该说是较晚的产物。以上是就碑帖的来源上分析，而施碑、帖、经以巨大影响的，莫过于简书。

　　简书影响于书法发展的原因，一是因为产生的时间很早，另外也因为书丹刻碑的需要，经过刀镌石痕，体格庄严，已无法全部体现手写的笔情墨韵，章法布局也比较呆板，没有简书的空间灵活有致。由于是手写体，锋芒宛然，波磔分明，可寻书法之技法，较之于书丹上石，只见刀刃，失去墨痕及飞白的碑石，更便于传授学习。所以说除了古刻、甲骨等以外，简书实应是书法之源，而较后的碑与帖，倒应该是书法之流。

　　简书严格讲，写在竹上的才能称简，写在木上的称为牍。按其书风和形体，可分为六种类型：一、篆书类，如《甲子干支简》；二、古隶类，如《谒侯简》等；三、八分类，如《五凤元年简》，似为简书之正格；四、草隶类；五、章草类；六、行押类。这六种类型的简书，便分别影响于晚出的刻碑文字，和从名人信札发展起来的帖、经生抄录下的大量写经。

　　属于古隶体影响于刻碑的，如《鲁孝王泮池刻石》等，像汉简中的《甲子篆书简》及《祀三公山碑》中的平直对照，这是古隶与篆法相参的写法。《绘纵》《合同》等残简与汉代《史晨》等碑刻十分相近，因为这样的字形齐整，笔锋芒铦恰合刻凿的铁刀，适于刻工雕凿，这种笔法多方折之锋棱，又转化为大量魏碑之书风。像北魏正始二年的写经《大般涅槃经卷》更明显地看出转化于北碑的痕迹。

　　第二种是汉简中介于章草今草之间的一部分，以及一

王学仲／国画／《楼兰古垒》

些行押体，近于晋代士大夫的书札用笔，充满着文人的笔情墨趣，可能会为魏晋时崇尚清谈的贵族文人所赏识。这种字不刻露又不矜持，不仅与碑刻字形大异其趣，也与经生体的书风有别，如草书汉简《北部侯长高长高羣》和《月七日》行押体，都与王羲之的书帖极为相似，发展成为帖派书系之先型。

一部分汉简的楷隶体，如《还告退》和《春君幸勿相忘简》、隶书《日不显目简》，影响于六朝人的写经。在印刷术还不昌明的时代，佛教的传播，借重于经生抄写，社会上传法、讲经、许愿，都需要一批专门的抄经手，这就是职业写经生的出现。他们采用了一部分含有草意隶情的汉简去抄写佛经，便于快速的传播，蜕变而形成独立的经生体，再发展而为石经摩崖体。

从上述情况看，手写汉简，分别影响了碑、帖、经。

偏重帖派便可想而知了，何况更有大量北碑及墓志，均为乡土无名的书手所写。

宋代王著受命编《淳化阁帖》，凡所著录多是南朝名流手札，二王的比重最多，北方书艺摈异于外。欧阳修《集古录》略提北人书法，并未给予评价。经历了元、明、清，学书人又以习南帖为干禄之具，北碑仍然被冷落，至于像经派书法的大家安道壹，至今犹为历史尘封，隐晦于世间，未能引起足够的重视。

重帖轻碑之风，一直延续到元明，到了清代，考古访碑之风大盛，丰碑巨碣没于荒域者迭有出现，使书家眼目大开，遂为碑学提供了充分研究的资料；又加帖刻辗转失真，碑学乘帖学之衰微而大盛，阮元提出了《南北书派论》。南派乃江左风流，疏放妍妙，长于尺牍，北派则是中原古法，体势峻厚，长于碑榜，而蔡邕、韦诞、邯郸淳、卫觊、张芝、杜度篆隶八分草书遗法，至隋末唐初犹有存者。阮元之说，实为首言碑帖派分之始，又著为《北碑南帖论》。他的提法受到康有为的指责。康认为："故书可分派，南北不能分派。"强以地域划分，虽近勉强，但始分碑、帖二派之说，实有创见。所以碑帖之分，影响至今，无不衷于此说。学书法的人，或为碑或为帖，或抑碑而扬帖，或重碑而轻帖，中国的书法艺术，遂呈双轨并驰之势。清代康有为在论述这一情况时说："康乾以后，帖学日就衰苶，又值小学大兴，考据家借金石以为研经证史之资……于是碑学遂蔚为大国。"特别是具有实践精神的邓石如和黄小松。邓毕生致力于古刻、金石，借复古名义，图书道之振兴，功夫见于室内；而黄小松到处披荆访碑，每有发现，即作出著录，功夫在于室外。包慎伯则在理论上弘扬邓氏之学，著有《安吴论书》，传完白之主张，到了清代末期的康有为，不仅从理论上提出尊魏卑唐之说，而且在作品上勇于变革，反对馆阁体，更为碑学开张了声势；到了咸同年间，"三尺之童，十室之邑，莫不口北碑，写魏体，而俗尚成矣"。但遗憾者，碑帖研究者把经派书或者划入碑类，或者轻为书工所为，比较一致地予以忽略了。

经派书之存在

帖书兴之于前，碑学继之于后已如上述，惟独经派书法，存世一千余年，而未得充分揭示于世间。山东分布着大量摩崖，虽在清代才被尘封初启，但

六朝时鼎足之势已经形成，唯历史上一直鄙薄抄书胥吏，经生变在鄙薄之列，而碑派与帖派，当时虽无这种称谓，但也贬碑而重帖。因为魏晋以后，北地书家有崔悦、卢谌，而二王活跃于江南，风气扇被，钟张二王处于优势，特别是李唐建国后，太宗崇尚王书，朝野翕然相从。窦臮作《述书赋》，入评骘者也是南人为多，北方所列不过二三人，提到的刘珉、赵彦深、王孝逸，对这几人还有微词，当时

也偶然涉及，片字只语，缺乏充分之论证。笔者家邻四山摩崖，少年即曾攀登扪拓，后来遍访徂徕、汶上、鼓山各处摩崖，不断研习，于碑、帖二派之外，增为经派书学之说。

自东汉佛法传入中国以后，开始佛道并兴，到了唐代，禅门正法眼藏，从南能北秀而分支派，写经刻壁，以纪功德，梵语偈言，提倡禅家之妙悟，影响及于文学、音乐、绘画及书法。宋严沧浪论诗，提倡以妙悟为主，常常借禅为喻，取其遐妙之意境，自然影响于书论。

中国禅法之说甚占，初祖为菩提达摩，传法至六代弟子神秀与慧能，即佛史所称的南能北秀，因慧能布教于岭南，神秀传法于北地。开始分宗于唐代的山水画家王维，即是最笃信佛教的人，以维摩诘分为自己的名和字，摩诘的诗画，追达禅宗的枯寂。明代的董其昌以禅家的南北宗之说，运用于绘画的分宗，他说："禅家有南北二宗，自唐始分，画家有南北二宗，亦自唐始分。"他把南宗的始祖定为王维，北宗的始祖定为李思训，从山水技法上说，确有不同，若从人有南北之界线来看，当然不能尽信。可能阮元的《北碑南帖》之说，即受启示于董的"南北分宗论"。从此看来，唐代禅家的分宗，导致了董其昌的画家分宗；而画家的分宗之说，又导致了阮元的南北书论，而且在佛史、画史、书史上，造成如此深入人心之影响，已是谁也无法否认之事实。

我国自金人兆梦，白马驮经之后，象教浪潮普弥六合，竿融起浮图，洛阳建兰若，不只为佛造像，而且凿石刻字，摩崖铭文。单就南北朝而言，已有四百八十寺，注经文者四百部，还不算后来的玄奘取经，加以轮回生死、荐福升天等等欺世骇俗之谈。大量的沙弥比丘，遁入佛刹，习染翰墨，天下名山僧占多，这些名山胜区，梵宇琳宫，成为写经、摩崖、弘扬佛法的中心。写经在南北朝达到盛期，风行达三百年而不衰，北起沙漠，南至江左，西达伊吾，东达渤海，涉及面极为广阔。写经者有的是民间写经生，也有的是官家的写经生，他们从汉简中的隶楷相参体，运用到抄写经卷，演化为一种经生体的书法。

抄写佛经原为传布佛法，宣传教义的教科书，但是佛经是纸抄本，容易受到火焚兵劫的损毁。特别是自司马晋以迄杨隋（公元 266 — 582 年）经过了三百一十六年的频繁战乱，帝祚屡更，闹得民生凋蔽，在日无宁暑的困境中，只好把幻想寄托于佛门，以求得精神上之解脱，使佛教迅速发展。佛教在山东地区尤为昌盛，自晋代义熙八年（公元 412 年）高僧法显把大量佛经典籍携带归国，在青州一带布教，到了北齐北周时代，泰山及邹县一带山岳佛寺林立，设道场以说法，广收僧尼。据《北史·周本纪》，当时的皇家内室也笃信佛教，像皇后陈氏、元氏、尉迟氏等

并出家为尼。因此在山东各地，不仅写经兴盛，在战乱中为使佛教永远不灭，崇拜山岳而竞相把经文释典刻上山壁，形成多处摩崖石刻，也就不是偶然的了。

经派书所具有的独立性

经派书之所以可以自成体系，有多种原因，大体说来有以下三点：一、石刻摩崖为使佛教不灭这一思想，由写经进而刻石成为大型摩崖；二、其书体由经生体转化而为摩崖体；三、其书写阶层既不是帖学的贵族士大夫，也不是北碑的乡土书家，而主要是写经生、僧人和佛教信士，是一些佛教界的书法家。因此如果把六朝经派书加以概括，主要有两种：其一就是经生体，其二就是摩崖体。

经生体虽然也是来源于汉简，而相互习染，无论在用笔上、结构上，都形成了既与汉简不同，也与钟王小楷不同的"经生体"。从晋代的《甘露譬喻经》、唐代钟绍京写的《灵飞经》、日本的《墨迹派》，直到元代倪云林，一直流传有绪，是与钟王系统的书法大相径庭的。这是从写经而言有独立性。而从石经摩崖体来看，行笔渐趋于丰硕伟岸，也与六朝碑版绝不相类，故也具有独立性。

经生的写经体大体有三类，一是经隶体，二是经楷体，三是隋唐楷体。经隶体为时较早，捺脚保持着浓厚的隶意，笔锋似用点乩之法，撇竖首粗尾细，波捺首细尾粗，石经摩崖主要是从这种体势发展而来，代表经隶体的有下述数种：

1. 晋元康六年（公元 296 年）《诸佛要集卷》，书风高澹浑穆，是经生的正宗，最能代表写经的风貌。与此同时代的还有《道行般若经》都是以后汉支娄迦谶的最初译本为依据书写的早期经卷。

2. 晋《摩诃般若波罗蜜经》，已带有草隶意味，为写经通用之体。

3. 符秦甘露元年（公元 359 年）写《譬喻经》，约与《广武将军碑》同时。

写经的第二类为经楷体，其重要特征是波捺与挑钩摈去隶意，形体严饬方整，这类的写经本有：

1. 北魏太和三年（公元 479 年）《杂阿毗昙心经》，此卷写于孝文帝元宏正在崇信佛教之时，达官贵族借此为祝嘏之礼，可见写经用途之广泛，《大般涅槃经》属于此类。

2. 北凉永明元年《佛说欢普贤经》，变隶势为方折，楷字形更觉明显。

3. 北魏永平四年（公元 511 年）《成实论经》，经尾注明了经生曹法寿写，道人惠显校对。

写经的第三种为隋唐楷书体势：

1. 隋开皇十三年（公元 593 年），《大智论释经》笔姿

王学仲／草书／《懒从故亦》联

王学仲／国画／《中流砥柱》

圆熟，结体秀整，已开唐人小楷书的先河。唐人的写经，大部分趋于这种面目。

经派书法的一大蜕变是，由写经的小字扩展为擘窠大字，由纸上转刻于石上。佛刹多依傍于山林，利用磐石巨坪，刊列仁王经文，只有纵笔大书，难奏恢宏之效，这样的洋洋巨观，是任何碑帖难于望其项背的，加上真、草、篆、隶、简，无不信手运用，不仅其气势磅礴，结体更觉开张高峻，过于云峰山上的刻石，特别是岗山刻石，诸体杂写，极尽奇谲瑰丽之变化。由此看来，当时在山东很有一些经

派书法大家，但由于历史记载上的偏见，很多禅林名家，疏于记载，评论家著眼于钟王的师承正统，不仅忽视北碑的书工，经派书法虽有名僧如安道壹这样的大书僧，也不及智永、怀素的名气，把写经看作是世俗庸手，格调不高的书法。邹县四山虽为黄易所发现，但未给于充分评价，到了康有为，才在《广艺舟双楫》中写道："魏碑大种有三，一曰龙门造像，一曰云峰石刻，一曰岗山、尖山、铁山摩崖，皆数十种同一体者。龙门为方笔之极轨，云峰为圆笔之极轨，二种争盟，可谓极盛，《四山摩崖》通隶、楷，备方圆，

高浑简穆，为榜窠之极轨也。"康氏认识到了经派书形式上的体备方圆，但未能从书法的体系上找出他们之间的区别，产生这些不同书派的历史根源，以及对书写的人物特点找出准确的答案来，而只把这一类书法认为既难隶从于帖派，以无法从属于北碑，而笼统地称之为榜书的极轨，至今也没有给于这类书法以准确的定义。不论是经生体，或是摩崖体，在今天看来，既不应属于帖学系，亦不应从属于碑学系，而应独列为一门经学系的书法，才可以名实相副，以确立这一书学系统的研究，会有极大益处。

经派摩崖体的九大刻石

最能说明气格峻嶒的摩崖体，是山东和河北两省的九大摩崖刻石，现分列于后。

1. 铁山摩崖

这一大坪摩崖，刻于山东邹县西北不远的铁山之阳，或称为小铁山刻石，是由清黄易访得，记录于《山东金石志》一书。这是摩崖经体最典型的代表作品。刻石由三部分组成，一是经文，二是石颂，三是题名。写法采用八分加篆意，隶书又杂行草，而以隶书为主，用笔方圆兼施，而以圆为主，

·四排左三为王学仲 ·三排左七为陈礼堂

京华美院毕业照

王学仲参加全国第五次文代会

王学仲（右一）出席全国书法家第二次代表大会

王学仲应邀到日本筑波大学讲学

中央领导同志會見王學仲藝術國際研討會全體合影 1997年11月26日 北京人民大会堂

中央领导同志会见参加王学仲艺术国际研讨会全体代表合影

面积共有 1037 平方公尺,可谓刻石的巨观。其时代是据《石颂》第四行"皇周大象元年岁大渊八月庚申朔十七日丙子瑕丘东南之阳"。考大象元年为己亥,《尔雅》"大岁在亥为大渊献,系用儒家典故,瑕丘,即今兖州之古称",春秋时为鲁负瑕邑,汉置瑕丘县,刘义隆治瑕丘,魏因之。

摩崖文字中还记有造经主姓名为匡哲,书写人明确记录着"有大沙门安法师者写大集经九百四十字"。又在《石颂》刻字下另有一处题名,第二行记录着"东岭安道壹署经"字样,从此揭开了历史上隐讳不显的经派大书家安道壹来,补足了石经书家名讳之缺轶。僧人写佛经,正是自家人办了自家事。《匡喜刻经颂》约三十行,每行约五十余字。

黄易访得此刻后,在清嘉庆丙辰(公元 1796 年)夏天,把新拓《匡喜刻经颂》的全本,寄给毕沅和阮元。此种新体态的书法,阮元也只笼统的视为碑版中的一种,并未引起这些碑派大学者的足够重视。

2. 葛山摩崖

葛山刻石在邹县城东的葛炉山上,形制与书体都与铁山摩崖相似,但规模略小于铁山,东西长约 17 米,南北长 8 米,字数比也少于铁山石刻,只刻经文,每行三十多字,共八行计二百余字,字迹大部分完好,可称为小铁山石刻摩崖的姐妹篇。刻石时间为周大象二年,比铁山书略显瘦

硬寒峻,其中字"明与未明"廓线刻成后,中心未及剜挖。

3. 岗山摩崖

邹县城北的岗山摩崖与其他摩崖最大的不同,在于其他摩崖皆为石坡斜坪上雕刻,独岗山是散刻于山峃间的磐石之上,邻近小铁山,除了俗称为鸡咀石的一块,刻有完整的一篇《佛说观无量寿经》之外,其他石块上只刻写佛家梵语偈言数句,因泰山与岗山,均属花岗岩层,所以至今保存完好。过去考察此山约近三十块有刻字者,后来细数只存二十六块,有的寻查不见。其中第二十一石,在卧石下刻一"流"字,也有刻二字的如"彻明","现皆是古昔诸圣贤",刻有阴格,"比丘惠辉"题名记载举行法会的年代是大象二年七月三日。岗山书体奇谲变化,无字不奇,与小铁山迥异。除了《佛说观无量寿》经文一篇,疑为安道壹所作之外,恐大部分是当地的书僧信士们多人的作品。这些作品的笔势各异,以奇特多变的杂体书写,像《会大象二年》题字,与焦山《瘗鹤铭》有很多脉通之处,可见这是六朝时的一种流行到南方的摩崖体,这种楷体已排除了隶意,书风浑穆苍古,北碑中绝无这种体例。

4. 尖山石刻

尖山摩崖在邹县城东北尖山上,现已损毁,刻有《文殊般若经》《大宫王佛》,皆用经派之摩崖体,大型榜书,

邯郸游记手稿　　　　乐山游记手稿　　　　杜诗译注手稿

王学仲文集

极有气度。刻经的题名为佛主僧凤口，下落十一字，刻于齐武平六年，清代叶昌炽所著《语石》记为武平中（公元570—576年），书风遒丽，较葛山略趋腴硕。以上铁山、岗山、葛山、尖山合称《四山摩崖》，是经体摩崖的代表作。此外在山东峄山的妖精洞、光风雾月的刻字下面，也有北齐人的石刻字各一片。

5. 泰山经石峪摩崖

经石峪大字金刚经，刻在泰山斗母宫龙泉峰的山洞中，环峪山势嶙峋，在峭壁四围中，有一片约六千米的大石坪，就着这一石坪，勒镌着《金刚经》的全部经文。字大方一尺，或亦有方一尺五寸的，参差错综，篆隶杂沓，狮蹲鹰视，字态雄奇，风骨劲朗，融铸写经。此类书体长期为闲云野雾所封，后经热心碑学的包世臣、康有为极力鼓吹，逐渐为世人所重视。康评之为"导源钟卫"；清末民初爱好经学派书法的如曾熙称赞"此经纯守隶法，故质朴而平厚，渊懿类郙阁颂而广舒有度，动荡师夏承而操纵独密"；郑孝胥誉为"天开地辟，发人神智"；李瑞清评说"其源出《虢季子白盘》转使顿挫，则《夏承》之遗，与《匡喆刻经颂》《般若文殊无量义经》《唐邕写经》为一体。"看来只有李瑞清味透了石刻的脉络，即属于山东的摩崖体，但他尚未能总结出经派已构成一独立之书法大系统。

建国后，洗刷剔理，查出一千零六十七字，以前最多的拓出一千二百多字。因保护不周，土沃尘封，泉水激荡，清包世臣只见到二百多字，已惊叹为经体摩崖的洋洋巨观。遗憾的是这一片石经摩崖，没有记下年代及书者姓名，遂

王学仲 / 小楷 /《临沂访王羲之旧居四首》

使后人聚讼难定。具体说来，有清代阮元定为北齐间人（公元550-559年）所书者《山左金石记》；有清魏源认为皆北齐僧安道壹所书者，与魏持论相同的还有李佐贡，认为经石峪大字与铁山安道壹所书相同；有认为与唐邕题名相似而认为唐邕所书者；也有认为与徂徕山刻石相似而认为是王子椿书者；李瑞清则认为"此北齐经生书也"。看来仓促地定为某人所书还找不到充实的论据，不过从此也可看出，这是广泛流行于山东的北齐写经摩崖体，是在山东、河北地带形成的一种独特的书风。这种书风绝不依傍于当时盛行的北魏书体，甚至与相距很近的郑道昭云峰刻石也有很大区别，这是属于写经一路，流行于僧家一流的范围，所以可以定为北齐人书，也可以定为北周时的书僧所书，因为大象是北周静帝宇文阐的年号，只勉强支撑了二年就被隋文帝杨坚取而代之，上距北齐幼主高恒的灭亡很近。这个时代称北齐可，称北周也可，说北魏也可勉强，所以魏源《岱山经石峪歌》"石裂天开般若经，气敌岱岳势峻嶒……岗山邹邑题名曾，皆出北齐大书僧"。李瑞清、郭沫若也认为是北齐人书，郭沫若还作诗说："经字大于斗，北齐人所书。千年风韵在，一亩石坪铺。"其年代的关系似乎不大了，而书写者尚难于确证其为谁所书。

6. 山东徂徕山摩崖

在相对着泰山与汶河一水相隔的徂徕山上，也有一片属于经派书系的《文殊般若经》刻石经文刻在薤山映佛岩上。崖刻三段，上中段为刻经的年月，下段《文殊般若经》十四行，每行七字，共九十八字，书写年代为北齐武平元年，署款为冠军将军梁父县令王子椿，这就肯定了作者为当时佛教信士王子椿所造（或即王氏所书）。武平，北齐后主高纬年号，武平元年为公元570年，石刻写法纵逸，凡右悬针的佛字都把针脚伸长，吸取汉简的写法。

另有佛号摩崖，刻镌隶书六行，为齐武平元年胡宾造，又佛号摩崖七片：（1）隶书一行十一字，末署"子椿"二字；（2）隶书"大空王佛"四大字；（3）普德武平元年，四行十五字；（4）弥勒佛三佛名三行十一字；（5）中正胡宾武平元年，二行共八字；（6）《大般若经》十三行，共八十二字；（7）般若经一行七字。

总合徂徕山刻石前二种《大般若经》及《佛号摩崖》，加上后七种佛号摩崖，组成徂徕山摩崖石刻之全部。最近考查只存山下《大般若经》和山上的《文殊般若经》，其他均已损坏，《大般若经》的字也大部分风化。

《徂徕山摩崖》也可称作是一片摩崖组刻，由于分刻佛号，最末之字常常拉长一笔，在众多摩崖中，最近于马王堆的物品纪录简。杨守敬《平碑记》赞为"笔致翩翩，

似真似隶"，四个佛家称号，有别于小铁山安氏书体，也有别于岗山杂体的摩崖新体。

7. 汶上水牛山石经

摩崖为汶上县刻石的总称，这里佛经刻石题名多种，其中最有名的为《文殊般若经》（现存汶上关帝庙）刻石形式，额部左右刻"文殊般若"四个大字，中间刻有佛龛，经文楷隶相参，以楷为主。书共十行，每行三十字，末有题名五人，羊氏四人，束氏一人。包世臣定为晋人所书，孙星衍在《寰宇访碑录》中定为北齐末期人所书，杨守敬与梁启超也认为是北齐人书，因其与山东省的岗山写经体相近，只有赵之谦认为是隋刻（见《文殊般若书签》），罗振玉附会此说。因石经未书姓名，我在考查此碑时，发现碑额上的"文殊般若"四字的捺法，捺脚上都有一至三个齿窝，这种波势，只出现在岗山摩崖石刻上，像岗山石刻的"神通之迅游""大僧及大菩萨"，全是这种写法，所以包慎伯赞为没有一笔使用王羲之的写法，可见与帖与碑都是绝对对立的一路。有趣的是这种捺法，很有可能流传过，而被唐代颜真卿所吸取，因为颜字的捺与钩均有凹窝，而文殊般若碑文中的"学""行"，岗山刻石的"明""彻"，钩皆有

王学仲／楷书／《阿苏山喷火歌》

天上火星奔忙地上火井徵吉祥禧禧聞聲震耳紅雲萬朵湧
昆岡御風我訪阿蘇山重巒疊翠呈斕斑龍故意弄狡獪大觀
峰上嵜心顏似花而非花似霧而非霧疑是祝融駛樓真處青童
上飛飈輪抉開太空浪馳驅媧皇乃煉五色石谷雜陳珊瑚樹
張燈夜夜連爐燄燄燬武庫烈火百煉成金剛神仙燒
春雷護撣國幻人關身強森焱炎倏來去蛟宮捧尼珠月
竊嫦娥警愕顧六合之大古難測典籍荒唐無根據拾毛飲血後
烹釭傳燧人黃帝鑄銅鼎駕龍叩蒼旻仙山在東瀛我來探其真
造化揭示大寶藏熊熊光曜屹嶙峋千弥百怵度地腹萬年乳寶
内外輪
阿蘇山喷火歌
戊戌九月王學仲書於筑波山 閒上等逸字

13

王学仲 / 行书 /《啸傲江山一笔翁》

凹窝。这是与《匡哲刻经》并行的一种写经体，应该都是属于北齐时代的书法。

这种摩崖体，最受黄山谷的称赞，他说："大字无过瘗鹤铭，小字无过遗教经。"可能当时黄山谷还没有眼福看到岗山和葛山的摩崖体，如果是看到的话，他会认为葛山摩崖才是无有过之的大字榜书了。

另有刻于水牛山垂直石壁上的一片《舍利佛经摩崖》六行，每行九字，末行七字，虽同在汶上县，从"无""为"等多字与《文殊般若》相对照，写法均有不同，所以又是一家书手，文殊横用楷法，舍利刻石全用隶势，且气势凌厉处也在文殊之上。

8. 响堂山摩崖

石经刻于河北省磁县与武安县交界处的鼓山（又名响堂山）崖壁上。这是山东省以外比较罕见的石经摩崖。北魏时期起，这里一直是佛教的盛行区。在南洞背面崖壁上，刻有《维摩诘所说经》，书用细瘦的隶体，前壁左右刻有《无量义经》，和《般若经》全用石经摩崖体，楷多隶少，字形比其他地区较小，完全是从西晋的《道行般若经》的经生体脱化而出，较南洞《维摩诘所说经》更具特色，时间应为北齐天统以后所刻，其书体与山东铁山摩崖体不同。与北齐李清言《报德摩崖》虽同属于北齐时期摩崖，但一属经体，一属北碑体，二者尤有不同。

9. 唐邕石经刻石

北齐时代，在河北省磁县响堂寺南堂外右边摩崖，北齐武平三年（公元 572 年）书，可能即是唐邕自己书写。他当时是太原晋阳出身的大官，任职齐晋昌郡开国公。他于天统四年至武平三年写成维摩诘经等经四部，投巨资刻经三万二千余卷，经成后刻石纪念这一佛事。杨守敬认为书风与水牛山属同一类型。此刻用碑石形式，共计二十行，每行三十四字。

在北魏时期，佛教鼎盛，帝王崇佛多在云冈、龙门雕凿佛像。龙门石窟内的造像题记，都是北魏方笔悍劲之书体。但是北齐时代此风大变，在山东与河北的磁县和武安县，纪念佛事除雕佛像外，增多了摩崖刻经形式，而在书体上也使用了西晋元康间的经生体。很多评论者认为唐邕刻经圆腴道厚，书法丰美，已开唐代隶书的先路，可惜因周武帝灭佛教，而使许多刻经废毁了。

以上是山东、河北省的九大摩崖体书，似乎其他地区很少这类刻石的发现。镇江焦山瘗鹤铭刻石，有定为晋代，有定为南朝梁代，有定为唐代，从气味看比较高古，很有可能为六朝时衍生的摩崖行书体，其结构方法与方圆运转也极同于岗山摩崖，似应属于经派书系之范围。其他零星所见者，尚有北齐《大乘妙偈碑》、徐州云龙山东麓大磬石上，刻"阿弥陀佛"四大字，传为北魏拓拔焘（太武帝）书（见《铜山县志》），书风极为怪瑰，山西太原有北魏石柱镌佛经。

最晚期的石经为北京房山云居寺所藏刻石，最早为隋唐时代，最晚为金、元时代，保存石经的数量最多，共有一万二千七百八十块。部分石经如《金刚波罗蜜经卷》，尚保存六朝经生体的遗意，但是大部分因受隋、唐楷书大家的影响，已不再保持独立的经生书体，这时已是经派书系的衰落期了。但因石经于名山，又埋于地下，一部分在山顶的九个洞窟内，洞内存有刻石四千一百九十六块，如此洋洋大观的刻石，实属全国之冠。有的石版上如编号第四十八石，还记有书经人孟士端。山上刻经时间较早，多为隋唐所刻，山下多为辽、金、元时代，而辽、金时代的刻经，又有些宋、元楷书的格式。

经学系书之传派

前已提到，碑、帖之发展，各有其契机，如江河之有源泉，花木之有由蘖，帖学与碑学，是前人对书学发展的历史总结，惟经学书系为书史所疏漏，而早期帖学出于贵

族，碑学多是乡土书家，经派出于书僧、信士，启端已明，三派的书手迥然不同，壁垒争盟，在书史上并驾齐驱。而三派又都是流传有绪。瓣香师承的代有其人，尤为佛门书僧、信士所喜爱。

我国历代书家擅长小楷者，都喜爱写经，但到元代赵孟頫的写经，已失去"经生体"的写法，走向帖学一路。唐代笃信佛教的王维，但未见其书，而在中国留学学习过书用的空海，主要是二王书风。但有一部分受到经派摩崖的影响，即他所写的《益田池碑铭》即是各体杂糅，立意旷放，行笔有似岗山《曜金山千日照炎如百》《诸仙贤圣》等石刻。唐代最有代表性的，是《药师琉璃光如来本愿功德经》，钟绍京所写的《灵飞经》，参用少许六朝经生笔体、点拂顿挫，尚可为经体书家。元代赵孟頫所写的《灵宝经》，只在姿媚圆活。宋代有两位经派书的大家，即黄山谷与张即之。黄山谷一般视为帖派，是从他所写的草书看，雅有二王法度，但从他的书法主张和行书结字中，不难看出，他从信仰到书风，实应是皈依经派的大家。他一方面推重"大字无过于般若经"，这是石经体，一方面他又赞扬"《瘗鹤铭》大字之祖也"。对照黄的书法，体势与笔法开张，善于淹贯摩崖之气势，力排甜俗奴书之病。日本和尚荣西来华习禅学，兼学黄山谷的书法。宋代的张即之，书法多变当时之体，并且也有很多写经。他的结构不拘泥，有解散帖体、自为布陈的新意，对于日本的影响很大，而这种非正体的行书，是继黄山谷后的又一经书风的探索。此外还有留学中国的荣西和逃亡日本的书僧一山一宁，在这些经派书家的影响下，才产生了日本的"墨迹派"一直支配到现代日本的书法。元代于赵孟頫之外，能够自拔于时习的，只有倪云林一人，而倪云林主要是使用晋魏经生体。又因他的性情恬淡，他的经体又变得冷隽绝俗，轶越凡流之外。明代能祖述黄山谷这一经派书风的，只有沈石田，其画人称"粗沈"。他的书法也是由黄山谷笔中化出，粗头乱服，很少美饰，但其伟岸处逊于黄书一筹，因为沈主要寝馈于山水画，对经派书观览不多。清代郑板桥，学书不主一家，但隐约露出黄书痕迹，其杂糅真、草、篆、隶，在郑未必自觉，但他在山东任县官多年，云峰及山东书僧石刻，不可能未入其目，他的独特书风，也极可能于岗山石刻中寻其仿佛。清末时期的书家李瑞清，写字最感甜美，用笔方圆兼施，沉郁苍雄，字大愈妙。他对泰山经石峪的字，最为心醉，自称"余每作大书，则用此石（即《经石峪刻经》）"。经书派看来比较丑拙，而气势盘旋凌厉，创造出摩崖体的一大奇观。

从大量的经派石刻传世至今的作品，感到祖国书法遗产之丰富，有大量蕴藏未得显彰于世间，历史上只推重钟王，碑版之学后起，学书者又继踵北碑，使得像经书之圣手安道壹这样的大家，在当时已有"清跨羲诞，妙越英繇"之盛誉，也曾千余年隐沦晦沉，书史上无有记载。而经派书家，遁迹山林之中，不受庙堂馆阁之拘束，得以充分表示其个人性情与气质，自由挥洒于岩壁山丘之上，发挥其无碍无滞之笔锋。书法最重要的是表现其情感与心境，山峦绝壁正是发挥旷达雄奇的良好兵阵，较之那陈帖墨守，斤斤于摹拟古帖为似的书奴来看，经派为我们开阔了新的视野，对于社会主义的新书风格极有参考价值，事实上也证实了经派书风之潜力一直延续于世，甚至影响于日本，师承有自。今天我们研究社会主义的时代精神，应以大量存在的客观事实为依据，凡可振奋民族精神，有益学术研究者，都应博观约取，不受历史定论之局限，为发展新时代的新局面，延续古书优良之传统，做出无愧于前代书家之贡献。

雙僧圖

庚午

嘉治

王学仲／国画／《双僧图》

禹夏神州祖國簪圜助豪情喜九邊五岳鶩

遨游旋八閩兩粵氣象無窮盧阜搴雲峩眉

踏月三峽舟飛似鳥輕最心賞邃探琛南海

聽雨西泠　罍樽有酒如澠噗吸靈虛餐霞餐雲

學向平況搜奇訪勝攜來宏祖鞭篷翩

韵以伴禎卿十景囊四溟調彩藥繪乾

坤付管城吾幾領圖書漓江鴻客灘作舟青

調寄沁園春紀游

學苑王學仲填詞并書

師承一首

齠齡繪事學苗家親炙

表兄九畹花文侍退翁習左

史詩隨寄叟賦懷沙名虛三絶

風塵老讀破五經宿顧睞董巨規

撫師外祖鍾王消息愧阿爺

詩中所記者依次表兄苗君實退

翁周養菴寄叟張寄菴外祖

苗印青阿爺王覆安也

王學仲

王学仲 / 楷书 /《师承一首》

王学仲／隶书／《筑波大学序》

王学仲＼国画＼《革囊泅渡》

王学仲 / 国画 /《龟翁之法》

王学仲 / 国画 /《双鲤图》

王学仲 / 国画 /《海河长城》

王学仲／隶书／《中原书法大赛记》

黾翁诗词创作中的家国情怀

东野升珍（天津大学王学仲艺术研究所）

王学仲以书画艺术名世，文才亦极为卓著。在国际学术研讨会上，他被誉为"国际名人、爱国诗人、民族画家、四绝怪才"，又受到"诗文书画四美俱臻"的赞誉。对于诗歌创作，王学仲自评"歌吟祖国日兼旬，诗稿十担画稿贫。前世今生非逸士，激扬犹自作词人"，反映个人创作意志以爱国主义精神为主导的鲜明特质。在王学仲一生丰厚的文艺作品结晶中，崇尚民族气节，抵制奴颜媚骨，植根历史文化，关心国家命运，体现拳拳赤子之心的作品占据了重要比例。本文从忧国忧民、史感统驭、贯古通今三个角度，试析王学仲爱国诗歌之风格特点和逻辑特征。

一．家国情怀与个人忧患的同频共振

王学仲大量感怀国运、关心民瘼的词句，并非创作偶发或激情乍现，而是与作者生平际遇、历史观价值观紧密相连。1978 年，王学仲在文化部创作组作画，为前来探望的曹禺题诗一首："家邻渤海住，国古长城存。疆土万千里，炎黄一子孙。"通篇句短意阔，家国之情跃然纸上，是王学仲直抒胸臆的代表作品。

家国同构、忧国忧民与个人命运沉浮紧密相连，是王学仲爱国诗词创作的重要逻辑。中国的家国文化强调家国同为一体、命运休戚相关，在其影响下，爱国诗词偏好将热爱祖国与爱民族、爱家乡、爱人民融为一体，加以吟诵讴歌。中国士大夫固有的经邦济世责任意识，以及文人忧患社稷黎元的情怀，使"家事国事天下事事事关心"已然成为中华文明赓续中的重要积淀和文化品格。因此，身处战乱流离，衣不蔽体、居无定所的诗人杜甫依然能发出"安得广厦千万间，大庇天下寒士俱欢颜"之呼号。由《诗经》《楚辞》乐府歌行，到唐宋元明至近代诗词，关注家国命运的抒怀之句俯拾即是，如诗经《大雅·瞻卬》有"邦靡有定，士民其瘵"；屈原"岂余身之惮殃兮，恐皇舆之败绩"；陈子昂"感时思报国，拔剑起蒿莱"；陆游"位卑未敢忘忧国，事定犹须待阖棺"；梁启超"男儿有志兮天下事"。

这种强烈情感和价值取向，已不仅限于儒墨文化中积极入世的一面。清末以降，"家国情怀"在传统情系苍生、关心民瘼的情感认同中，又融入强烈的国家主权意识和国民爱国思想，构建了忧国忧民的共同体意识。

王学仲少年时正值日寇侵略南下，逃往过程中，"牛车挪动到大山口，炮声和火光就爆发在我们的村子一带。后来知道，我的老师高彦臣和许多乡邻，都死在日本侵略军的炮火之下……"辗转求学过程，王学仲又饱尝国外列强反动势力的奴役颐使，作为"二等公民、三等公民甚至亡国奴"的卑躬压迫。一片禾黍之悲中，父亲誓不为敌伪工作，自耕读书，兄长王学仲投笔从戎，参加了八路军。"都会说祖国是一位母亲，要是母亲受辱，儿女们能够安宁吗？而当母亲康盛之时，她的子女们才会享受到慈母的爱抚，其乐无穷"。

作者坎坷的人生经历，使其对"家""国"认知无比深刻，主动选择了排斥忡忡于己忧、沉溺于小我，以家国情怀和民族命运关照为主题，将自我与国家命运紧密相连的文艺创作道路。

处于时局动荡旋涡，王学仲的创作以现实遭遇为依据，在澎湃意志中汲取诗情，促成了创作欲望的驱力张和力。1942 年，作者北上求学，见昔日京华满目疮痍，集所见所思作《初至北平》："国陷遗民泪，败墙残壁惊。侏儒著屐齿，豚鼠穿飞甍。金发碧睛客，绿池紫禁宫。挥戈当痛饮，何日捣东京？"列强磨刀霍霍鱼肉我族，爱国少年描写我之遭际，抒发我之感慨，表现我之理想，初现岳飞"驾长车踏破贺兰山缺"之志向。

对国家民族未竟事业深感焦虑忧思，使王学仲作《忧国》"生来忧国不忧贫，百镒黄金等路尘。望破山河统一日，余年尚待有几春"；《癸酉五月四日突发脑溢血，醒后口占》"我自有心力未道，陆台分峙子民羞"；《无题》"自惭衰病尚忧国，同胞隔海未能通"，无疑与陆游"但

悲不见九州同""尚思为国戌轮台"风骨相通,弥漫着深沉灼人的忧患意识。1981 年,作为中日建交后第一位赴日传播中国文化的使者,王学仲临行赋句:"岂为一己身家计,扬我民魂与国风。"昔日列强蹂躏,民不聊生,文人空有抱负不得施展,而今个人际遇随国运转变,银鹰凌云,赴日开绛帐授学。作为时代变革的见证者和参与者,诗作淋漓地表现了作者情绪之百感交集。

爱国主义是家国文化的精髓,是"一种因爱而生发的对祖国荣辱兴衰和前途命运的忧患意识与社会责任感、历史使命感"。作为现代知识分子代表,王学仲一方面继承了传统文人完善自身人格的终极理想和爱国精神人文道统气节,一方面深切地关怀国家、社会一切有公共利害之事,将人文关照超越于个人私利之上,其大量诗词作品对爱国主义的诠释,正是以此为基石的。

二. 史感统驭、砺我民魂的丰富艺术内涵

以史为鉴、踔厉奋发、踵事增华是王学仲爱国诗词的另一重要内涵逻辑,对民族脊梁、扶危赴死之士的赞颂,对国家民族欣欣向荣的讴歌,以期唤起国人自尊自爱、高昂前进之情绪,并征用以咏史手法、融入丰富深沉的历史内容。

"民族危亡之际,都会有扶危赴死之士,纪在竹帛,正是有这一民族之魂昭示着中国的代代人,使中华民族分久必合,无神而同归,归趋于中国的民族之魂。"王学仲笔下的民魂,与鲁迅"民族脊梁论"有异曲同工之妙:"我们自古以来,就有埋头苦干的人,有拼命硬干的人,有为民请命的人,有舍身求法的人……这就是中国的脊梁。"中华千年历史,对历代清官廉吏、烈士诤臣的颂扬传唱从未止休。至现代,时代观念转换,重利之风尤其,民族之魂反而有所失落。王学仲的爱国诗词擅于以厚重沧桑的历史感为统驭,在丰富的历史经典中汲取营养,大量作品高度推崇文天祥、郑成功、鲁迅、孙中山等仁人志士,以期激励后世,如《郑成功收复台湾三百二十周年作》《江心屿重过文天祥祠》《温州江心屿谒文天祥祠》《李大钊》《咏鲁迅》《鲁迅先生百年诞辰献诗》《纪念孙中山先生

扬我國風勵我民魂 求我時尚寫載懷抱

七三年舊撰藝旨四則

二〇〇二年十二月王學仲

王学仲《艺旨》

诞辰一百二十周年二首》等。举二首为例:

《江心屿重过文天祥祠》

甘心一死耻降仇,丞相祠堂榕屿留。

南渡朝廷羞百世,中华民族炳千秋。

英雄恨不逢时代,正气歌原伴血流。

酹酒未酬恢复志,满腔遗恨失神州。

文天祥作为抗元英雄、民族功臣，有忠愤慷慨之文留史，宁死不屈浩然之气昭示后人。王学仲自身经历过民族多难、外敌凌辱艰苦岁月，诗悼文公，实是联想往昔、慨叹英雄，希望甘心一死耻降仇，将正气永留人间的动人气魄永为楷模。

《题杜甫故居》

生前岂计著诗史，频是黎元衣被忧。

身世萧疏霜两鬓，长吟江河万古流。

王学仲在《巩县唐杜甫故居记》记述，杜甫"一生坎坷，侘傺失志，日踽踽于戎马倥偬间，平生许身稷契与劳苦群众同呼吸，国家兴亡共命运，先天下之忧而忧，胸中所蕴，十不施一，遑问己之安逸享乐哉！"作者对杜甫的推崇，正是欲挹其高风亮节，激发众生爱国主义热情，呼唤世人不以个人荣辱计较，以黎元百姓为忧，奋力投身于国家事业和社会建设。

由例证可见，王学仲笔下的爱国诗句善于采取借古叙今手法，境界得以升华，表述作者的历史观与人生观。这类作品借历史比附现实，在历史与现实的对位沟通中抒发慨叹和寻求借鉴，同时具有一定现实意义。不可忽视的是，"诗史"的创作态度决定了作者注重本民族文化关照，自觉投入时代浪潮，为国家建功立业奉献终身的人生目标，高昂气魄令读者为之一振。

三. 贯古通今与时代精神的水乳交融

在中国文学发展历史上，爱国诗歌是一个连续不断，依次递进，具有相对独立意义的发展系列，并随时代进步不断强化思想、拓展题材，演变其艺术风貌。俄国批评家别林斯基认为："在构成真正的诗人的许多必要的条件中，当代性应居其一。诗人比任何人都应该是自己时代的产儿。"王学仲诗词作品中的爱国情怀，不仅彰显了作者的高度文化修养和文化自信，亦具备了与时俱进、不保守残缺的特质。

自内容而言，王学仲爱国诗篇应时而生，带有了鲜明的时代烙印，是对传统爱国情怀的再升华和再塑造。作者摒弃了中国古代爱国诗篇的某些时代性局限性，如辛弃疾《破阵子》"赢得生前身后名"的个人主义，岳飞《送紫岩张先生北伐》"归来报明主"的传统君臣社会层级下的忠君爱国思想，以及在维护国家民族利益同时表现出妄自尊大、甚至悲观颓废等情绪，而是将人民、民主、开放、包容的新时代新价值观注入其中。从语言形式上，这些作品实现了诗的贯古通今、突围创新，游刃有余的处理了古与今、传统与现代、继承与发扬之关系。

如目睹同胞痛击外敌，戍卫国土不受欺，王学仲直抒

胸臆、慨当以歌，写下《戎马关山》"赖有人民将士在，金瓯巩固我山河"，《咏铁道游击队》"鲁南本是英雄土，不许侵华倭寇欺"，《台儿庄大战奏捷》《题抗日烈士墓》《红岩赞》《孟良崮战役纪念馆题辞》《题雨花台烈士陵园》等诗歌亦属同类。新中国摆脱积弱困境、发展日新月异，时代氛围和自身角色的转变，又促使王学仲"生遇人民纪，凯歌唱未休"、愿意"歌吟祖国日兼旬"，作《沁园春·颂南京长江大桥》《沁园春·颂武汉长江大桥》《九七香港回归》《中华人民共和国建国四十五周年》《辛亥革命七十周年纪念》《定风波·热烈祝贺我国女排四连冠大捷》《祝我国奥运会健儿夺得金牌》等诗歌，展中华儿女心潮澎湃，为民族繁昌历史纪实。

与此同时，贯古通今的手法运用和诗情意趣，也在部分作品中有所展现：

《望江词》

豪词高唱大江东，几阵飞涛几阵风。

天堑从今成历史，人民真不愧英雄。

高唱大江东，并非昔日苏东坡怀古伤己，而是为新中国建设成就赞美讴歌。在中国特色社会主义国家价值观标准中，人民是历史的创造者，也是社会实践的主体、历史舞台的主角，是书写历史的主人、推动进步的主力，讴歌人民就是赞美英雄，《望江词》直抒胸臆，既有古意联想又展示了时代风貌。

《国庆三十五周年为天津颂》

滦水蛟龙渤海鸣，引来甘洌到津城。

遮天栋宇民欢舞，击壤踏歌闻颂声。

"引滦入津"工程将河北省境内的滦河水跨流域引入天津市城市供水工程，缓解了天津地区供水困难，改善了水质，是社会主义建设的又一丰功伟绩。作者以"蛟龙鸣"写工程之浩大，记述史实，又援引上古时期《击壤歌》反映人民咏赞美好生活，尽显巧思，堪为点睛之笔。

今诗借用古人典，今事中有古人魂。王学仲的爱国诗词创作不仅涵盖了丰富的人生经验，且以坚实的文化积累为依靠。他在文章著述中多次提及"欲亡其国，必亡其文化""我们应对自己民族的文化，要有自尊自爱之心"等振聋发聩的文艺见解。对本民族文化怀有充分自信，凸显浓郁的中华文化意蕴，彰显崇高理想情操，是王学仲爱国诗词气魄雄浑、内涵醇厚的重要原因，也是其作品不断感召世人、引发共情的重要力量。

王学仲年表

孙列

1925 年

10 月 23 日（旧历九月初六）生于山东滕县（今山东省滕州市）鲍沟镇东宁家村，祖籍临沂。曾祖王启方（西晋琅琊王氏望族后裔，元时迁滕，启方祖先与王羲之同属琅琊支脉），清末秀才，淡泊名利，诗书兼擅，书风承《夫子庙堂碑》；祖父王振岐，承耕读家风，书研王、虞，祖母王张氏为乡里剪纸名手；父王长祥，表字履安，终生从教，书研六朝，取法碑版，著有《履安诗集》；母苗青娥，家学谨严，其父名印青，字云蔚，擅丹青、岐黄。

谱名学仲，叔堂兄弟行九，父为其取名黾。

1928 年　3 岁

随母剪纸、划沙，白壁涂鸦题曰《登枝图》，遭斥。

1929 年　4 岁

随父亲读书、习字，接受启蒙教育，开始习写"上大人"。

1930 年　5 岁

就学于父亲执教的羊庄磕井村小学，由每日写仿影进而对帖直临，习《乐毅》《洛神》。随舅家表兄苗逢春（字君实，师唐旭谷，研黄山谷书风）在静雅堂习画兰竹。

1931 年　6 岁

秋，患急症，缺医少药，得《黄庭经》喜极病愈。

冬，积零钱，购习《玉堂楷则》《阴骘文》《灵飞经》《星录小楷》《龙门二十品》等。

1932 年　7 岁

习《小楷十三行》，替父抄录古籍、旧诗文稿。是岁至二十岁间，遵父训、效东坡、学文辞、记用典，抄录了《山海经》《诗经》《论语》《孟子》《庄子》《离骚》《史记》《世说新语》《唐诗三百首》《千家诗》和《古文观止》等。

1933 年　8 岁

习字兼修作文，对诸子百家、史记中的列传、文人逸事萌生浓厚兴趣。

1934 年　9 岁

课外从祖母娘家侄孙——表兄张玉林（表字寄庵）学习古文、诗词格律，并随其游历家乡古迹。能触景生情、

填词作赋，有"诗童"美誉。

1935年　10岁

初小毕业，升至滕县城五三（北关）学校。随边秋水习篆隶，《张迁碑》《礼器碑》《华山庙碑》。

1936年　11岁

随滕县北关学校校长黄以元（王学仲书法奠基师）习字，兼习《多宝塔碑》《颜氏家庙碑》，又习《芥子园画谱》《古今名人画稿》。

1937年　12岁

日寇侵占山东，随家至峄县山区毛堌村避难，在此发现河滩沙板，以之习字，作"沙板书展"。多作虎豹图，时有"画虎王郎"之誉。

1938年　13岁

三月，川军122师师长王铭章守城战死，日军官吉普廉介攻陷滕县，父愤辞教职，居家耕读，专职教子。

始习草书，背诵《右军将军王羲之草诀百韵歌》，临习《孙过庭书谱》《十七帖》。随父为乡人绳墨、写碑、镌字。

1939年　14岁

考入孔远渠创办的滕县私立中学，兄王学参投身抗日。由洪明碑帖社借阅大量珍稀古碑帖，双钩留存，搥拓汉画像石等碑刻；拜黄明远为师，遵鲁南风俗，禁绝沾染烟酒赌诸恶习。

1940年　15岁

9月，访邹县小铁山摩崖《匡喆刻经颂》，访曲阜碑林。

1941年　16岁

访泰山经石峪刻石，谒岱宗庙。游济南大明湖、千佛山、五龙潭等名胜，开始实地写生练习。

1942年　17岁

3月，黑龙潭写生。

4月，赴北平，考入京华美术学院（宣武门外）国画系，从邱石冥习花卉，从吴镜汀习宋元山水，从容庚习金石文字学，从周养庵研习古文。同时，拜识张伯英、黄宾虹、齐白石等在京书画名家。

作《摸蚌者》《龙泉塔》。

齐白石为京华美院学生示范

1943年　18岁

返回老家，自学。

8月，作《小红低唱我吹箫》《清游图》。

1944年　19岁

作《虎》《良友共清游》。

4月，以《睥睨》和山水画一件参加中山公园旅平山东同学画展。

1945年　20岁

与张之仁、卓启俊在徐州组织中原艺社。在《徐州日报》和《中原日报》开辟《艺潮》《艺苑》专栏，发表《画杂感》、《美术节清供》等文章，声援中国画改革论战中的徐悲鸿。作《铜山夜宿》《双声子·徐州》。

8月，保留京华美术学院学籍，作徐州、常州、南京漫游。开始创作长篇小说《吼哈》。

秋，回滕县，作《深山无事掩荆关》，书成册页一帧。

12月，北平京华美术学院毕业。

1946年　21岁

3月，漫游微山湖，及徐州云龙山、九里山等地。书《兰亭序》楷书，作《双声子》词。

1947年　22岁

8月，就任山东省立滕县中学国文教员。作《滕县兵燹图》。

1948年　23岁

6月，南下南京、常州及上海等地访碑，于江南水乡写生。

7月，率学生从徐州出发至南京请愿。

1949年　24岁

1月，受徐悲鸿建议由徐州赴北平，入国立北平艺专墨画科学习。从徐悲鸿、李可染、蒋兆和习人物、山水。

5月，由国立北平艺专病休回徐。积极参加解放后的徐州市青年联合会工作。

10月1日，参加中华人民共和国开国大典。

1950年　25岁

8月，北平艺专并入中央美术学院，改在绘画系习油画。

11月，因病回滕县短期疗养。深入自徐州至青岛铁路沿线各地写生。

1951年　26岁

在中央美术学院绘画系学习。

1952年　27岁

在中央美术学院绘画系学习。

1953年　28岁

8月，于中央美术学院绘画系毕业。分配天津，任天津大学土建系美术教研室教师。

游保定，结识木刻家马达。

10月，拜识甲骨文字学家王襄，习录《甲骨文字》一册。

1954年　29岁

4月，以山水画《湖滨》参加天津青年美术作品展览并获奖。为居所命名为"己出楼"，王襄题写。

王襄题写己出楼

今井凌雪题己出楼书作

7月，至山西云冈石窟、天龙山、太原晋祠、五台山写生。

8月，肃反运动开始，遭批斗。

1955年　30岁

开始写作《中国画学谱》。

6月，赴杨柳青写生。当选天津国画研究会常务理事。

7月，草著《中国画学谱》初稿。

8月，赴山西省大同云冈石窟、天龙山、五台山访碑、考古。

1956年　31岁

完成专著《中国山水画》初稿。被选为天津国画研究会常务理事。作《崇敬行为与艺术价值兼艺术市场问题》。

1957年　32岁

8月，与刘止庸、魏宗纯游历四川名山大川，由宝鸡至秦岭、青城山、峨眉山、岷江、乐山写生，后由三峡、万县至武汉，为山水画创作收集素材，作《都江堰长卷》。家中生子王黄山。

1958年　33岁

全国开展大跃进活动。撰文《工厂史画的启发》并发表于《美术》杂志。到各地工厂写生，作《火红的十月》。由新河船厂写生归而创作《造船忙》。

1959年　34岁

作《山村电影》《山海关》。谒盘山烈士陵园，作《题抗日烈士墓》《舞剑台上望挂月峰》《游盘山》《盘山红叶》。

7月底，赴北戴河写生，合作《海河之春》长卷，《山村》参加建国十周年美术作品展览。

10月，游历泰山写生，填词两阕。为人民大会堂天津厅创作山水画。

1960年　35岁

作《李白吟诗》。

10月，于北京西郊清华大学工地劳动，游西山八大处。

12月，天津美协举办王学仲旅行写生观摩展。

1961年　36岁

6月9日，父亲病逝，履安公寿68岁，奔滕县丁忧两月。

10月，为山水画创作收集素材，游历安徽名山。由黄山至新安江、杭州、西湖写生。作《巍巍天都》《山上看山》。

王学仲／油画／自画像

画《自画像》。与北京书法家邓散木、宁斧成、邓诵先交游，结识潘天寿等书画家于北京，作《诗呈浙江宁海寿者潘天寿先生》。

11月，赴河北赵县北白尚村，参加农村"四清"运动。参观赵州桥、宋代经幢等古物。作《赵州桥律诗两首》《赵州柏林寺》《赵县陀罗尼经幢》《观赵县经幢石刻》《赵县度岁》《四十自述》。

1965年 40岁

8月，赴河北承德写生。

11月，参加河北省书法作品展览会。

1966年 41岁

11月，由大连乘船至上海。由萍乡徒步井冈山，游湖南湘潭、长沙岳麓山、湘江橘子洲等名山大川。作《忆归游－井冈山五哨口》《访韶山毛泽东旧居》《岳麓山》《长沙爱晚亭》《高阳台·湘江》《过汨罗投诗而吊之》，国画《岳麓秋色》《爱晚亭》《秋曛》。

女儿峨眉生。

1962年 37岁

9月，与马达发起组织砖刻研究会。加入中国美术家协会。

1963年 38岁

4月，赴河北昌黎县五峰山写生。
8月，天津美协举办王学仲昌黎写生观摩展。

1964年 39岁

赴河北承德、盘山写生，作《山外岂知还有山》、油

1968年 43岁

10月游历大连、旅顺、济南千佛山、山西晋阳山区等地。

1969年 44岁

青少年时代所有发表画作、文章资料连同收藏古籍被焚。作巨幅《神龙图》《咏辣椒》。

1970年 45岁

作历史画《墨子观染》。著《书法举要》及《王学仲文艺论集》一书之文论初稿。

草稿《中国书法家简史》《词醅》《中国古代诗词选》。

1971年 46岁

作花鸟画《鸬鹚望晴》。著《山左四圣论》。

1972年 47岁

11月，至哈尔滨、松花江写生。作巨幅《海龙图》《我画我画歌》《自嘲》。

1973年 48岁

3月，为北京人民大会堂作画。5月，邯郸写生。

8月，至太行山区涉县写生，游邯郸古迹。

10月，至黄河三门峡写生。由平陆县至中条山写生。作《中流砥柱》。以草书参加"中日书法作品展览会"。

形成"四我"艺术信仰——扬我国风、励我民魂、求我时尚、写我怀抱。

1974年 49岁

漫游冀北之围城县、坝上、青龙县，至北戴河、承德写生。作《长河饮马图》。重游北戴河。

2月24日，母苗青娥病逝，寿86岁，奔滕县丁忧三月。

1975年 50岁

7月，第二次至山西昔阳山区写生。

9月，游历苏州园林、天平山、虎丘、寒山寺等地名胜。

1976年 51岁

10月以草书参加"中日书法作品展览会"。形成"世界美术思潮东移"思想。

创作巨幅《鲲化鹏》，游历江西井冈山。

1977年 52岁

10月，文化部组建国画创作组，应邀至北京参加集体创作。以山水画《海滩拾贝》《垂杨饮马》等参加文化部国画创作组展览会。创作《怀思》。

1978年 53岁

继续在文化部国画创作组从事书画创作。赴桂林、雁荡、庐山写生。于雁荡小龙湫遇大水之险。作品《垂杨饮马》赴美参加"中国画展览会"。为人民大会堂天津厅作《盘山飞瀑》巨幅画。应天津市政府之邀作《新修盘山颂》。

1979年 54岁

8月，与秦岭云、郭怡宗南游桂林、北海、涠洲岛，再游江西庐山、浙江鹰岩山、杭州西湖等地，北归至秦皇岛、石河水库、山海关等地。参加在美国举办的中国画展览会。

10月，国画《垂杨饮马图》参加建国30周年美展。出席第四届全国文代会。

1980年 55岁

艺术专题片《艺苑奇葩——王学仲》摄制完成。

4月，为黄琦词曲集《归国谣》作序。

5月，出席中国书法家协会第一届代表大会，当选主席团理事。

8月，与方纪父子游海南之天涯海角、鹿回头、五指山。天津画刊《迎春花》专版介绍。晋升为天津大学教授。

10月，当选为中国美术家协会天津分会副主席。应聘为天津市高教局职称评定委员会委员。于天津警备区宾馆作《关山千里图》。

12月，与谢稚柳、李长路等组成中国书法家代表团，出席中日书法20人展开幕式，以作品草书两件、小楷一件参展。参加日本神户国际博览会之中日绘画交流展览。

1981年 56岁

1月，继续日本交流、访问活动。

撰文并书《宁园扩建碑记》，碑石树立于天津宁园。作为中国书法代表团成员，同谢稚柳、启功三人访日。

5月，应邀至河南讲学，游。

7月，专著《书法举要》出版。

9月19日，应日本筑波大学艺术学部聘请任该部客座教授。出席中日书法家"兰亭盛会"。作散文《霞之湖光》、《公园的名字大清水》。

提出"东学西渐、欧风汉骨"艺术主张。

1982年 57岁

任教日本筑波大学，并作纵贯日本南北四岛游。

2月，今井凌雪主笔《墨海生涯记》进行生平介绍。

3月，游水户，偕乐园观梅，作《梅之化身》《梅花古筝》。赴大阪，出席苏东坡纪念会，撰写《赤壁赋十五壬戌文》。

4月，草书作品参加奈良雪心会书法选拔展。赴鹿儿岛、熊本阿苏山写生。登日本女体山顶峰。

7月，行书作品《苏东坡赤壁赋纪念文》参加东京雪心会书法展。访横山大观碑。游日本九州等地风光并写生。

8月，偕中村伸夫游仙台、札幌、钏路、网走。游日本北海道东北部地区，并写生。

9月，至箱根看强罗瀑布。

11月，游日本毛白山。

12月，观镰仓大佛，游光古寺，赏日光飞瀑。

与桑原住雄研讨如何共创东方美学独立之体系的文章，为日本《读卖新闻》《朝日》《每日》《产经》刊登。

1983年 58岁

1月，作为中国书法家协会访日代表团成员，出席"中日书法联展"在日本的开幕式。

3月，至古河观桃花节。

5月，书作十件参加中国墨林五家书法展。

6月，至东京学艺大学讲学，并举办个人画展。出席日本福井县立美术馆举办的中国近代书法家碑拓展览会开幕式并讲话。

7月28日，巨型壁画（5.9X4.4米）《四季繁荣图》为纪念东京上野火车站建站一百周年、中日友好十周年、东京上野火车站和北京火车站结为友好车站两周年在日本东京上野火车站大厅揭彩。

8月，在日本东京市银座鸠居堂举办个人大型书画展。《王学仲书画诗文集》（日文版）在日出版。至静冈县滨松市海滨大革山写生。

9月，重游富士山，偕松村一德在山麓野营写生。筑波大学举办欢送会。作《四季繁荣图》壁画稿。

10月，由日归国。

1984年 59岁

2月，南下上海，游龙华寺、桂林公园，转徐州游云龙山，至山东邹县考察铁山、冈山、葛山摩崖刻石，于济宁大运河、太白楼写生。赋诗《八四年二月再访徐州》，作词《双声子·徐州》，撰写《徐州汉画像石馆记》。

3月，至河南观黄河，出席郑州中原书法大赛。

4月，至安徽漫游宣城、当涂李白墓、牛渚，又赴江苏镇江、扬州等地写生。

6月，至阳朔，登碧莲风。

7月，参加中国文联代表团至南宁、柳州、桂林、兴安县灵渠写生。撰写古淮阴碑文。作大量记游诗词。

《王学仲书法选》出版。

1985年 60岁

任天津大学艺术理论学科硕士研究生导师，兼任天津大学建筑系博士研究生导师。

5月，以团长身份率黄林元、夏忠勇等人组成中国访日代表团出席揭幕式，演讲《世界美术思潮东移论》。在中国书法家协会第二届代表大会上，被选为中国书法家协会副主席。

10月参展在中国美术馆举办的"现代书画学会书法首届展"。同时，在"中国现代书画学会"成立仪式上受聘为名誉会长。全国政协副主席钱昌照、胡子昂、吕正操等出席了开幕式，中国书协、中国美协有关领导也到会祝贺。新华社、《人民日报》、中央电视台、中央人民广播电台、《中国日报》《文艺报》《中国文化报》《光明日报》《工人日报》等新闻媒体陆续发表文章、作品或报导。这次活动，标志着中国现代书法所正式诞生。

专著《中国画学谱》出版。作巨幅山水《渔歌图》。

1986年 61岁

应聘为《近代》两部分册主编，主持国际书法展览会及学术讨论会。委托邹德侬、安旭、路怀中赴滕县协同滕县负责同志为"王学仲艺术馆"选馆址。赴西安出席长安国际书法年会。

3月滕县"王学仲艺术馆"奠基。应聘为"中华诗词学会"顾问。应聘为"现代书画学会"名誉主席。

6月，游湖北襄樊，谒隆中诸葛亮武侯祠。赴江苏连云港写生。

7月，游青海湖鸟岛。

8月，被任命为天津大学王学仲艺术研究所所长。在广州美术学院举办王学仲书画展，商承祚、关山月等人莅临座谈。至中山市、番禺莲花山写生。

9月，赴甘肃敦煌考察莫高窟壁画。

11月，参加中国美术馆"现代书法展"并题字。

《王学仲研究》出版。作巨幅《青海鸟岛》。

1987年 62岁

3月21日，山东省滕州市王学仲艺术馆建成，出席其落成典礼，并捐献其个人收藏文物及艺术作品。

5月，赴贵州黄果树、安顺写生，作《黄果飞瀑》。

9月，《中国画学谱》出版。王学仲书画展在广州美术学院举办，嗣后，王学仲书画展览在澳门东亚大学展出。赴福建访鼓山涌泉寺、泉州开元寺弘一法师纪念馆。

10月14日，日方捐资修建的天津大学王学仲艺术研究所——黾园建成，出席落成典礼。

1988年 63岁

1月，游长沙、恒山、洞庭湖、君山、岳阳楼。

5月22日，被选为天津第十一届人大常委会委员。

10月8日，出席第五次全国文代会。被选为中国书法家协会天津分会主席。

10月23日，至宜兴、无锡，游鼋头渚、梅园、蠡园。

11月，参加江苏宜兴徐悲鸿纪念馆开馆仪式。出席天津市文代会。赴广东肇庆出席地改市仪式，至鼎湖观飞瀑，游七星岩。

同年，于山东济南举办个人画展，重游泉城名胜。

1989年　64岁

应聘任《中国当代书画家大全辞典》编委会顾问委员。

3月，访刘邦故乡沛县。

7月，远赴内蒙呼和浩特大草原考察、写生，访青冢。

10月，参加天津文史馆组成的馆员写生团赴四川写生。由成都至松潘、茂县而九寨沟，登黄龙雪山、灌县离堆、青城山。

12月，在石家庄博物馆举办个人画展，游清西陵，至北响堂山访古。获天津市鲁迅文艺奖。

1990年　65岁

4月，赴京参加在颐和园红扬园举办的全国书协理事会。

8月，与尹瘦石、廖静文赴青岛写生。

9月，作《天大八景》献礼于天津大学建校九十五周年校庆。

11月16日，任中国书法代表团副团长，与邵宇、欧阳中石访日，重游奈良、京都、大阪。此为第四次访日，镌有印文"四渡扶桑"。

11月23日，归国后重游盘山、黄崖关、八卦城。

1991年　66岁

3月，为《天津著名书画家作品集》作序。传记入录英国《剑桥世界名人大辞典》。

7月21日，赴延庆县龙庆峡写生。

8月，由茅盾题签，廖静文、沈鹏作序，贺成撰文的《夜泊画集》由天津人民美术出版社出版发行。

9月，再赴青岛写生，登平度县天柱山访碑。受聘《中国文艺家传记》编辑委员会顾问。

12月12日，第三届全国书法家代表大会在京西宾馆召开，出席并连任全国书协副主席。18日，经广州去澳门，应邀出席中国艺术节，并参加东亚大学举办的中国文化周。20日，重游汤函、玛利亚圣母院教堂遗址。入传美国卡罗莱纳名人中心大词典。

《王学仲书画旧体诗文选》出版。

1992年　67岁

1月，在广州美术学院展览馆举办王学仲书画展并讲学，应聘为客座教授。

4月，重游盘山。月底，在深圳博物馆举办王学仲画展。

王学仲旧体诗文选

5月8日，赴黄骅写生。22日，远行陕西黄陵县参拜轩辕黄帝陵。后经富县至延安写生，游宝塔山、延河，创作《乾陵翁仲》。

6月19日，应邀去潍坊参观名胜十笏园、郑板桥纪念馆。青岛写生，下榻八大关海滨别墅，后迁济南军区第二疗养院。25日，至陕西咸阳、兴平县写生，访乾陵古迹、茂陵汉武帝墓、霍去病墓。赴扬州。

11月，在天津大学王学仲艺术研究所会见美籍华人杨振宁博士。26日，北京人民大会堂广西厅举行王学仲艺术国际研讨会，张爱萍、王光英、赵朴初、胡绳、陈昊苏、廖静文、周汝昌、何海霞、王琦以及来自九个国家和地区的百余名学者、艺术家参会。

《书法举要》（日文版）出版。

1993年　68岁

2月底，入驻深圳美仑饭店，出席海上世界王学仲书画作品展厅开幕，并参观深圳美术馆、深圳水库。

4月，赴静海县写生。

5月4日，脑血病发作，住院两月，出院后疗养兼整理旧日日文稿。

《书法举要》手稿

王学仲画展在中国美术馆开幕

10月，再次去海南旅游写生。

11月，《墨海四记》山东友谊出版社出版。

12月，应邀赴深圳湖山、梧桐山及珠海石景山、罗浮山等地写生。

1996年 71岁

4月，在北京钓鱼台国宾馆举行颁奖仪式，由大奖评委会主席刘文波博士从海外专程回国为王学仲颁发艺术宝鼎奖，全国人大常委会副委员长王光英、程思远，中国文联党组书记、文化部常务副部长高占祥等出席颁奖仪式。

任中国书协代表团团长，率团访日。

8月，出席深圳海上世界王学仲美术作品展闭幕式。

10月，《王学仲艺术国际研讨会论文集》由刘宗武主编，天津百花文艺出版社出版。中央电视台《夕阳红》播放《王学仲专访》。

12月，专著《墨海四记》出版。

《黾勉集》出版。

《王学仲书草字稿毛泽东诗词》出版。

1994年 69岁

5月，《王学仲书法论集》由天津百花文艺出版社出版。

6月，天津电视台编制的电视专题片《黾园主人——王学仲》播放并获全国一等奖。

9月，滕州举办王学仲七十寿诞庆祝活动，王学仲在会上将珍藏的国家一级文物《宋代王氏族谱画像》及唐俑十二件捐赠家乡王学仲艺术馆。

10月，山东《齐鲁学刊》第二期卷首发表学术论文《中国画体论》。

11月，被聘为中国人才研究会艺术家学部委员。

12月，以艺术家身份应邀出席钓鱼台国庆招待会。山东电视台、山东卫视播放《王学仲专访》。

1995年 70岁

3月，出席北京徐悲鸿百年诞辰纪念大会。6月，《天津日报》文艺部、天津文联理研室、天津诗词学会、天津书法家协会等单位就王学仲新著《三论一记》召开研讨会。

7月，应邀出席广州中国艺术博览会，获博览会荣誉证书。

1997年 72岁

7月，赴深圳参观驻港部队、深圳商报社。与刘文西、傅小石、娄师白、刘大为、刘国辉等赋诗创作书画作品，迎接香港回归。

8月，参加中国文联组织的中国文学艺术家代表团访台湾省。

9月，应邀到钓鱼台国宾馆为"书圣杯"发奖。

10月，应邀赴日讲学。

12月，滕州王学仲艺术馆十年馆庆暨王学仲塑像落成。《王学仲自书诗词文》出版。

1998年 73岁

6月，应日本书道联盟邀请，王学仲任中国书法代表团团长率团访日。

《王学仲诗文评注》出版。

1999年 74岁

7月，应邀出席并主持广州康有为学术研讨会。应日方邀请，王学仲任中国书协代表团团长率团赴日出席东京上野之森美术馆举办的中国二十世纪书法大展。

9月，出席第六届全国文代会，为主席团成员。出席庆祝中华人民共和国成立五十周年书法大展开幕式。

《王学仲画集》（日文版）出版。

《王学仲评传》出版。

2001年　75岁

6月，应邀赴新疆吐鲁番等地写生。

8月21日，中国美术家协会、天津市文联、天津大学、中国对外艺术展览公司于中国美术馆一楼三大厅举办王学仲画展。

8月26日，画展结束，与黄河等人赴良乡九龙口。

9月7日，游蓟县黄崖关。

12月6日，以大会主席团成员身份出席全国第七届文代会，并在国家领导人出席的闭幕式中，作书《盛世欢歌》。

2002年　77岁

3月，山东电视台、山东卫视、《天南地北山东人》栏目播出王学仲专访。江苏铜山县王学仲艺术展览馆建成。22日，赴滕县扫墓。24日，登曲阜石门山，拜谒孔尚任故居孤云草堂，参观少昊陵。曲阜学仲画馆落成，孔子研究院牌坊刻字碑落成。

5月16日，出访日本大阪，任中国天津书法篆刻代表团团长，访问日本名胜天守阁，京都金银阁寺，有邻守藏馆，观战国玺印，法若真山水，作天守阁、京都即景诗。

7月11日，参加孙犁追悼会。20日，乘机去宁波游天童山、天一阁、普陀山、普济寺、富春江严子陵钓台、杭州西湖。

8月20日，会见日本梅舒适率领的日本书法代表团。续写《黾子》。27日，游报国寺。

2003年　78岁

1月，《王学仲画集》出版。为《徐悲鸿诗集》写序言。

4月5日，出席北京中国现代文学馆新诗研讨会。6日，偕夫人、弟子视察尚未完工的徐州王学仲艺术展览馆。赴滕县扫墓。20日，《中国书画》刊载长文全面介绍王学仲艺术成就。

7月20日，参加人民大会堂笔会。

8月10日，赴俄罗斯莫斯科、圣彼得堡等地旅行。

11月1日，摔倒，骨伤，住院。7日，长篇小说《吼哈》由百花文艺出版社发行。

《山水画入门》（日文版）出版。

2004年　79岁

3月，《黾园书简》由青海人民出版社出版。

5月，徐州市王学仲艺术展览馆举办首届国际黾学思想研讨会暨王学仲艺术展览馆开馆、黾学书院成立典礼，文怀沙、廖静文等出席。赴苏州、南京、淮安旅行写生。

《王学仲短诗选》（中英文版）在香港出版。

2005年　80岁

4月，在京患脑血栓，回津入天津人民总医院住院。获俄罗斯美术研究院荣誉院士称号。

《王学仲及其黾学》出版。

2006年　81岁

6月，在徐州主持召开"王学仲四馆一院联席会议"。游云龙山，访李可染纪念馆、张伯英艺术馆。作《再宿铜山》。

8月26日，河南省驻马店中医院住院半月。后赴徐州，重游无名山，淮海战役纪念馆。

9月，《书法举要》由新世界出版社再版发行。

11月，获第二届中国书法兰亭奖终身成就奖。被聘为中国文联第八届全委会荣誉委员。

12月29日，天津大学举办"三大奖"（第二届中国书法兰亭奖终身成就奖、第八届文代会全委会荣誉委员、俄罗斯美术研究院名誉院士）庆祝大会。天津大学王学仲艺术研究所举办王学仲艺术展。

《中国画学谱》由新世界出版社再版。

王学仲荣获第二届"中国书法兰亭奖"终身成就奖

2007年 82岁

5月，《王学仲书艺》由天津人民美术出版社出版发行。

8月，滕州王学仲艺术馆举行建馆二十周年庆典暨第二届黾学国际研讨会、《王学仲书艺》首发式活动。

10月，刘宗武主编《王学仲文集》十卷本由中国文史出版社发行。赴徐州讲学。

2008年 83岁

5月27日，王学仲书画展在上海美术馆开幕。

10月10日，荣获中国文联第七届造型艺术成就奖。

2009年 84岁

4月30日——5月30日，"王学仲艺术馆馆藏精品全国巡展"在江苏省江阴市博物馆举办。

7月，浙江省金华市吴茀之艺术中心举办滕州市王学仲艺术馆馆藏精品巡展，展出馆藏书画精品近百余件。

2010年 85岁

1月12日，庆贺王学仲从艺80周年暨《王学仲画集》、《黾学大观——解读王学仲艺术》首发式，在天津大学王学仲艺术研究所举行。巨幅书法作品《赤壁怀古》捐赠于天津大学。

9月，王学仲教授书画作品展在日本东京武藏野市民文化会馆举办。

10月3日——10月11日，王学仲教授书画作品展在日本京都观峰美术馆举办。

2011年 86岁

1月6日，无偿捐赠巨幅山水画《东岳岱色》作为天津美术馆开馆永久典藏。

8月，日本咏归会书法大展在王学仲艺术馆举办。展出日本书法家作品100余幅。并召开中日黾学座谈会。

10月，王学仲书画展在北京荣宝斋美术馆举行，共展出50余幅各个时期作品。

2012年 87岁

5月，王学仲艺术馆举行建馆二十五周年庆典暨"己出楼"展览大厅落成仪式。同时举办王学仲国画精品展，《王学仲的艺术世界》图书首发式和当代名家书画邀请展。

2013年 88岁

4月，"王学仲书画艺术展"在无锡市博物院举行。

王学仲先生亲笔题写"江南邹鲁地 吴越小灵山"赠与无锡市博物院收藏。

5月25日——6月12日，王学仲艺术展在新落成的天津美术馆举办，展出其书画、水彩、手稿、油画等作品共计200余件；并举行了王学仲先生书法作品捐赠仪式、王学仲先生书画艺术研讨会和王学仲书画艺术专题讲座等活动。

8月18日，王学仲师生艺术展在山东微山湖古镇举办。入天津武警总医院疗养。

10月8日晨7时16分，于天津武警总医院病逝。

10月10日，在天津第一殡仪馆举行追悼大会。

2014年

1月8日，王学仲先生逝世百日纪念暨天津大学王学仲人文教育基金启动仪式在天津大学举行，家属代王学仲先生捐赠首笔资金200万元，以发扬黾学，嘉勉后进。

8月5日——8月17日王学仲书画艺术展在深圳市关山月美术馆隆重开幕，精选百余幅王学仲各时期书画作品参展，家属向美术馆捐赠王学仲先生书法和国画作品各一幅。

10月14日，天津大学、天津市文联、天津市文史馆、滕州人民政府在天津王学仲艺术研究所举办王学仲先生逝世周年纪念会暨王学仲新旧体诗词吟诵会、首届王学仲人文教育基金颁奖礼、怀念黾翁座谈会、王学仲馆藏精品展等活动。

11月30日，山东滕州龙泉塔下举行王学仲骨灰安葬仪式。

王学仲人文教育基金颁奖

孙列 编撰于黾园四我庭

（孙列 天津大学王学仲书法研究所所长）

王学仲／国画／《海底芙蓉出雁山》

吴善璋，1948年生，江苏苏州人。享受国务院特殊津贴，国家一级美术师，宁夏文史研究馆馆员。现为中国书法家协会第七届顾问、中国硬笔书法协会名誉主席、宁夏书协名誉主席等，宁夏文联名誉主席。曾任中国书法家协会副主席、行书委员会主任、硬笔书法委员会主任。

书法作品入选全国书法篆刻展、全国中青年书法篆刻展、20世纪书法大展、千年书法大展等中国书协举办的书展十多次。作品代表中国参加过中日、中韩、中新（新加坡）等国际间书法联展，书作收录于《中国现代书法选》《中国当代书法选》《全国著名书法家作品集》等数十种大型书法集。作品被黄帝陵、中南海、人民大会堂等机构收藏。1998年出版有《吴善璋书法作品》。

驛外斷橋邊寂寞開無主
已是黃昏獨自愁更著風和雨
無意苦爭春一任群芳妒
零落成泥碾作塵只有香如故

陸游《卜算子·詠梅》一首兩由意 善璋書

吳善璋／行書／陸游《卜算子·詠梅》

百家爭鳴

賀第三届中國硬筆书法
十杰百强評選活動成功

守愚 吴善璋

放懷楚水吳山外

得意唐詩晉帖間

每慶立席書屋成功

戊戌春仲 吳善璋 民賀

蜀道两山峰万里

千里马归

五十古行山

壬辰江上古行之
鹏翔

吴善璋 / 行书 / 于谦《上太行》

钟山风雨起苍黄百万雄师过大
江虎踞龙盘今胜昔天翻地覆慨
而慷宜将剩勇追穷寇不可沽名
学霸王天若有情天亦老人间正道
是沧桑 乙亥仲秋敬录

毛主席七律《人民解放军占领南京》吴善璋于善上

吴善璋／行草书／毛主席《七律·人民解放军占领南京》

潘善助

现任中国书协第八届副主席，上海市书法家协会驻会副主席兼秘书长。

潘善助／行书／为有敢教 联

大家墨痕

全国大书法作品展览

特邀作品选登

百年风华

墨海掬珠

罗士澍

墨海掬珠特邀作品展展标题写：苏士澍

百年风华展标题写：张华庆

（特邀作品作者按年龄排列）

余寄抚	高式熊	陈颂声	陈嘉子
陈美秀	施子清	何正一	韩天衡
曹伯纯	张 虎	舒荣孙	沈鸿根
杨静江	李景杭	孙玉田	唐云来
崔学路	冯万如	李锦贤	李书忠
庞中华	西中文	钱沛云	许 由
谢非墨	李岩选	吴善璋	谢连明
郑文义	黄柱河	蒋凤云	宋慧莹
陈振玉	刘若仪	师村妙石	韦克义
张炳煌	胡茂伟	薛祥林	李伟宏
李兴祥	王瑞锋	杨哲江	叶炯光
欧耀南	谢模乾	龚朝阳	杨开金
陈 亮	窦维春	高方荣	韩亨林
李孝义	边景山	高继承	黄玉琴
张伟生	陈联合	何镜贤	王讯谟
吴全仁	张佩琛	赵国柱	罗顺隆
王惠松	高宝玉	刘胃人	胡传海
崔国强	丁申阳	方 鸣	司马武当
王喜林	阎锐敏	邹大鸣	包根满
丁 谦	林 阳	叶殿迎	张铜彦
方志勇	刘振宇	唐明觉	许雪明
张华庆	曹心源	娄耀敏	刘旭光
毛燕萍	颉 林	徐晓梅	封俊虎
侯法卿	柳长忠	张少林	陈 楚
李文宝	李月贵	李兆银	潘善助
王立翔	赵维勇	戴永芳	傅 波
李文侠	李学伟	罗 云	欧志祺
徐圭逊	杨 广	朱玉华	何文祥
徐 斌	张全民	焦满金	朱 涛
崔学奎	胡 可	张 俊	李 冰
寇学臣	魏国平	戴惠芬	严祖喜
王乾立	吴 勇	陈国权	蔡锡田
谢继东	熊洁英	李庆绿	罗永炜
黄德杰	宋天语	王洪宇	梁 秀
邵建国	宋 颖	谭大林	吴 峰
江 鹏	李双和	杨 勇	卓勇利

五星红旗迎风飘扬胜利歌声多么响亮歌唱我们亲爱的祖国从今走向繁荣富强

庆祝中国共产党成立一百周年

百笔翁余寄抚书

南湖之水连连　创党砺志
一本船蓬揽何缘登史册
蛟龙得雨罩云天干戈辗
鞯甲新路帷幄筹谋仰昔
嶙峋懷古英风良来远光辉
闪烁百年传　李烈英　南湖红船

辛丑金秋　陈颂声

山河同慶梨旗飄

中國共產黨百年華誕

海甬天涯掀熱潮

臺灣 陳嘉子 敬祝

陈嘉子作品

施子清作品

韩天衡作品

山静水流千载静
画境文章不老书
翠柏长楼池去

巍巍神箭冲霄去也某

平沙密邇傍池仰三葉青

天嬌月川拈姝尋丰遠

壯志凌銀漢待旭氣飛師

萬方同舉掐

調寄菩薩蠻 六月十七日神舟十二號飛船

載聶海勝等三人角成功對接太空艙雲來忘書

暮色苍茫看劲松，乱云飞渡仍从容。天生一个仙人洞，无限风光在险峰。

毛泽东题庐山仙人洞照 辛丑夏 韦克义书

风华正茂

青春梦成真

辛丑仲夏

张炳煌书

张炳煌作品

丁申阳作品

胡传海作品

松挑新年

辛丑仲夏林陽

江河大地

林陽作品

蟬噪出山高樹

山色萬霞孤逕

歲在辛丑端午後三日

李月貴書

李月貴作品

中國大書法

硬笔纵横

百年風華

全国大书法作品展览
硬笔书法作品选登

连伟华／硬笔书法册页

连伟华／硬笔书法册页　局部

刘振林／硬笔书法册页

天道昭存亡之理民為貴人心固勝

利之根鉏靠擎天之柱夯牢定海之

針是以信仰高標精誠貫貫日胸襟

天下志氣干雲百淬不移其赤萬

琢众葆其純至如領袖重臨狂飆

不再瞻仰產林髑摸根脉探精神

刘振林／硬笔书法册页 局部

黄厚桦／硬笔书法册页 局部

雷鵬飞 / 硬笔书法册页

參天萬木，千百里，飛上南天奇嶽。故地重來何所見，多了樓臺亭閣。五井碑前，黃洋界上，車子飛如躍。江山如畫，古代曾雲海綠。彈指三十八年，人間變了，似天淵翻覆。猶記當時烽火裏，九死一生如昨。獨有豪情，天際懸明月，風雷磅礴。一聲雞唱，萬怪煙消雲落。

雷鵬飞 \ 硬笔书法册页 局部

黄显霖／硬笔书法册页

緫難明寂寞披衣起坐數寒星曉來百念都灰燼剩有
離人影一鈎殘月向西流對此不拋眼淚也無由軍叫工
農革命旗號鐮刀斧頭匡廬一帶不停留要向瀟湘直
進地主重重壓迫農民個個同仇秋時節暮雲愁霹
靂一聲暴動。白雲山頭雲欲立白雲山下呼聲急枯木
朽株齊努力槍林逼飛將軍自重霄入七百里驅十五
日贛水蒼茫閩山碧橫掃千軍如捲席有人泣為營

步步嗟何及。赤橙黃綠青藍紫誰持彩練當空舞雨
後復斜陽關山陣陣蒼當年鏖戰急彈洞前村壁裝
點此關山今朝更好看。漫天皆白雪裏行軍情更迫
頭上高山風卷紅旗過大關此行何去贛江風雪迷漫
處命令昨頒十萬工農下吉安。參天萬木千百里飛上南
天奇藏故地重來何所見勾了樓臺亭閣五开碑前黄
洋界上車子飛如躍口山如畫古代曾云海綠彈指

【建党华诞赋】

建党一百年发展实不易惟惜民生活可叹国力叹思想求解放科学求发展改革寻突破开放谱新篇风雨中持之路走出天地之宽自一九二一年至今我们党始终保持着旺盛的斗志和坚韧的毅力带头中国人民突破艰难陈阻自强自立於世界之民族巨林受万众瞩目谒盛岳荣昌岁在辛丑夏月为庆建党百年乾龙并记

旭日越海霞光飞映相得益彰熠熠生辉遍晴空万里华
光流彩耀千里以润八方腾天边以照山川万物星分斗
忆诞之初应天逢时马列思想华夏传扬一大之始舟议
移时光流转逢建党华诞激动万分百感交集共以言表
党章南昌起奠胜利之师驱寇艰虏聚华夏儿女卫国
雄心得民心者天下宣顺之民怠者可安邦凯难之众归心众
志成城悦金融风暴寰宇之危传友谊救危难之火於遍
和平使祥和万代传洪决风范盡大国之度患吾党之雄
韬伟略聚彝镳业帜表友民心泰义曲颂华夏患魂和谐之
别送温暖至千家万户友谊花开幸福之声遍布中华六
地济北川顺民心念建新址述阔怀众望所归万岳
瞩目华夏盛茂彰显盛世尊容立强大於岳之林展宏图
大志予平民之福建丰功伟业斋庶黎口碑
右录赵立新建党华诞赋岁在辛丑夏月范乾龙书

范乾龙／硬笔书法 小品

毛主席词二首
辛丑夏月海军书

《五桠墨痕》

杨铁成／硬笔书法 小品

盤古開六界分清濁陰陽中域遂地雄踞廣袤東方、巍峨高旬丁山嶽壯麗奐矣國今江河浩瀚遐邇登世界之巔萊耀人民族、林、亲霊光於昌凝菁華於乾坤嬌奇連闊�上載以水固人文潤遠江山萬世而長存、

史之悠久流之源遠、炎黃六百代亂襲華夏五千載變化、堯舜禪讓鴻仁而樹典大禹水治大義於創範、歷朝歷代雄、戴史之皇五帝仁而流芳暴紂伐於周武殘樂藏於商湯戰國七雄遍戰火於圖治各秋五霸漫烽煙於爭強、秦皇代武而統周公吐哺以歸、漢絲綢之路播於文明亞非歐大道享於榮熙、大元建國而年亂大明開世於六十朝肅立於四百余帝、水載舟而之沈浮民承天而定興衰長、慎往昔逐康中原稻近代迯炭生靈七朝圖治於繁華富康乾盛世、夏啟於六十救苦濟海於神州軌極水火於先蟲勇而義舉後僑正以誌承、辛亥革命三度廢帝三民主義四次反封、五卅掀戾帝島潮五四開革命啟蒙、收圓董命之路南昌舉起義之旗、國聯軍肆於侵犯天朝、有萬倭寇歊於覬覦殘踏、麈戰苦於上海灘盧溝炮響圓鐵於本型闊於臺莊保衛之炎、南京決戰之慘、井圍起於星火黃美

得以燈原、赤水四渡出其妙計長征萬里迢乎鬼神降倭戰於八載壹敵贏於全民、百萬雄師穿大江渡、三大戰役成典甄之勛、抗美援朝樹於國威本內榮外得乎民心、嘆友悲歌貫於血淚史牒書乎刀劍、魚匯橫流星漢輪轉、建國縱橫高耀地立蜚、上以燦天、百年恥一朝雪千載夢九州圓、偉哉中亞威震環宇地抴東亞一隅乎五千年活瀚之萬浩、乎千零三萬乎公里江海域洋乎十文明膚、江五湖翰墨雅書乎榮熙、之萬炎黃千孫盛美倩士五湖丹青雅狀史磅礡之美、之璽集六郡九州丹青雅狀史磅礡之美、

覽哉河山微睞朕赫、錦繡長卷、三山五嶽列南旬高昂九洲風骨茫、九派流由國滋閎蓮夏神韻珠穆峰、三千丈神女聖春為萬年北章原姿嵐、代天驕蔡雄礴、冰光水邑西十湖遊人入醇鄉蓬萊島上訪仙縱橫天起何方、神州勝景廬有物壺大寶、無盡觀、莫有島峽五湖青藏六路大江千文彩、虹畫海涯、百丈縣橋凌古高條鐵鎖通隧洞穿口過鐵南九九曲攀雲梯百丈厄屋重疊通陸、萬鐵暢通東西南北中南水北走蘇郭豫豐縣、詞史記駢隸隨司馬賦三岡樛柟而遊水清雄、試者今日之中國風璽絕代嚼今古、

覷我人文磅薄於千古巨寶、墳五典、璽九丘詩經風雅領諸于百家文字林詩歌蘇辛文雅韻風驕千古、
錄中華賦辛丑 倬保

一山飛峙大江邊躍上蔥
蘢四百旋冷眼向洋看
世界熱風吹雨灑江天
雲橫九派浮黃鶴浪
下三吳起白煙陶令不
知何處去桃花源裏
可耕田人猿相揖別祇
爲銅鐵爐中翻火焰
問何時猜得不過幾
千寒熱人世難逢開口笑
上疆場彼此彎弓月
流遍了郊原血一篇
讀罷頭飛雪但記得
斑斑點點幾行陳迹五帝
三皇神聖事騙了無
涯過客有多少風流
人物盜驪莊蹻流譽
後更陳王奮起揮黃
鉞歌未竟東方白小小
寰球有幾個蒼蠅
碰壁嗡嗡叫幾聲淒

北國風光千里冰封
萬里雪飄望長城
內外惟餘莽莽大河
上下頓失滔滔山舞
原馳蠟象欲與天公
試比高須晴日看紅
裝素裹分外妖嬈江
山如此多嬌引無數
英雄競折腰惜秦
皇漢武略輸文采
唐宗宋祖稍遜風
騷一代天驕成吉思
汗祇識彎弓射大
雕俱往矣數風流人
物還看今朝雲開衡
巖積陰已天馬鳳凰
春樹暮年少峥嵘
賈才山川奇氣曾鐘

厲聲聲柏泣螞蟻
綠槐詐大國蚍蜉撼
對談何易正西風落
落葉下長安飛鳴鏑
多少事從來急天地
轉光陰迫一萬年太
騰雲急水怒五洲震
萬里雪飄望長城
一切害人蟲全無敵
溫風雷激要掃除

此君行吾為發浩歌鯤
鵬擊浪诊兹始洞庭
湘水漲連天檣艫巨
艦宜東指無端散出一
天愁幸被東風吹萬里
丈夫何事足榮榮懷
要將宇宙看稊米滄
海橫流安足慮世事
紛絃何弖理管御自
家身與恐胸中日月常
年諸公碌皆餘子
平浪宮前友誼多
新美名世於今五百
東瀛濯劍有書還
戒近自崖君去矣
綜飲長沙水又食
武昌魚萬里長江橫
渡極目楚天舒不
管風吹浪打勝似閑
庭信步今日得寬
餘子在川上逝者
如斯夫風檣動龜蛇
靜起宏圖一橋飛
架南北天塹變通
逃平山雲雨高峽出
斷平山雲雨高峽出
子湖神女應無恙
當驚世界殊馨天

萬木千百里飛上南天
奇巖故地重來何所
見多了樓臺亭閣五
井碑前黃洋男上
車子飛如躍江山如
畫古代曾海綠
指三十八年人間變
了似天翻覆霞猶
記當時烽火裏九
雷磅磚一聲雞唱
萬怪煙消雲落天
高雲淡望斷南飛
鷹不到長城非好
漢屈指行程二萬
六盤山上高峯紅
旗漫捲西風今日
長纓在手何時
縛住蒼龍

顏貞義於名春書院

毛澤東字潤之
湘潭之中國人民
解放軍與中國國
人民共和國主要
締造者領導者

毛澤東字潤之筆名子任中國共產黨創始人之一中國人民解放軍和中華人民共和國的締造者和領導人政治家軍事家詩人書法家人民的領袖偉大的馬克思主義者被視為現代歷史中最重要的人物之一

時在辛丑四月黃梓林書

中國大書法

篆刻品題

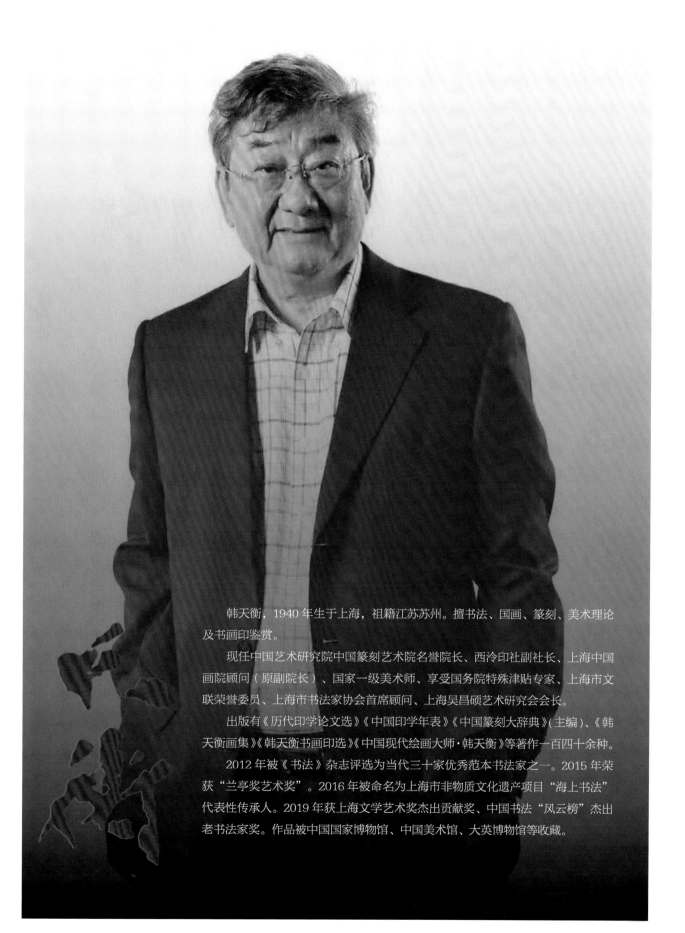

韩天衡，1940 年生于上海，祖籍江苏苏州。擅书法、国画、篆刻、美术理论及书画印鉴赏。

现任中国艺术研究院中国篆刻艺术院名誉院长、西泠印社副社长、上海中国画院顾问（原副院长）、国家一级美术师、享受国务院特殊津贴专家、上海市文联荣誉委员、上海市书法家协会首席顾问、上海吴昌硕艺术研究会会长。

出版有《历代印学论文选》《中国印学年表》《中国篆刻大辞典》（主编）、《韩天衡画集》《韩天衡书画印选》《中国现代绘画大师·韩天衡》等著作一百四十余种。

2012 年被《书法》杂志评选为当代三十家优秀范本书法家之一。2015 年荣获"兰亭奖艺术奖"。2016 年被命名为上海市非物质文化遗产项目"海上书法"代表性传承人。2019 年获上海文学艺术奖杰出贡献奖、中国书法"风云榜"杰出老书法家奖。作品被中国国家博物馆、中国美术馆、大英博物馆等收藏。

《艺苑薪传》栏目总策划 / 江鹏

一印屏 一部书 —— 韩天衡口述篆刻上的两则故事

我四岁学习写字，六岁学习刻印。那时很调皮，爸爸不在的时候自己拿刀刻印，结果锋利的刻刀在大拇指上割开了一块肉，到现在手指上还留有一个两公分的疤痕。六岁的我感觉是自己闯的祸，不敢做声，傻傻地愣在那里。母亲跑过来一看我按着手指，地上一滩血。解放前家里很穷，笃信佛教的母亲抓了一把香灰敷在伤口上，然后扯一小块布包扎一下。伤口也没有发炎，两个月就好了。

最初刻印就付出了血的代价，我常常开玩笑讲"血债就要用血来还"。如此深刻的印象让我更加努力地学习刻印了。父亲是我的第一个启蒙老师，他常常写字、刻印、讲历史典故，这些对我有了很大的启蒙。

15岁时，一位老先生到我同学家里做客，无意间看到我同学桌子玻璃板下压了我写的一张字。他问："这是谁的字？"我同学的爸爸回答说这是我儿子同学的字。于是通过我同学的爸爸把我叫到他家里，一进门便问我想不想继续深入学习研究？从此我就跟着他开始学习书画篆刻了，这位老先生就是我的第一位老师——郑竹友。

郑竹友何许人也？陈巨来在自己的书中曾提到此人，他出身扬州书画世家，祖上七八代都是书画家。此时他已是海上书画兼擅的大家。1958年，他便被周总理点名调到故宫从事古书画修复工作了。他的修复技艺当时几乎无人能与之匹敌，米芾《苕溪帖》损坏掉的11个字就是他接笔修补的，而且是拿起笔来直接书写的，不是双勾填墨的。如果说没有很强的书画功底，没有对米芾书法风格的深入研究，不可能提笔就写的。徐邦达曾写过一篇文章，称赞他为"近代绝才郑竹友"。

后来我又碰到了一些非常好的老师，如方介堪、方去

聆听老师方介堪先生教诲

与老师谢稚柳先生交谈

疾、谢稚柳、陆维钊、郭绍虞等。我常常想我的运气不错，没有上过艺术院校，但碰到的都是艺术大家。年轻的时候精力旺盛，总想多学一点，多吸收一点。 23岁接触方去

疾先生，又拜访高式熊先生，拜谢稚柳先生为师。陆维钊先生曾写信给我说："日本现在的书法好像已经有了超过中国的趋势，你要努力为国争光。今后你在学习上有任何困难，都可以来找我。"经常书信往来的请教，陆维钊先生自然也就成为了我的业师。文学方面的老师是复旦大学一级教授郭绍虞先生，他曾写过一部《中国文学批评史》。之所以能跟随郭绍虞先生，是因为陆维钊先生的推荐。晚年的陆先生得了癌症，没有办法亲授，便写信推荐我去郭先生那里。那封推荐信我至今还记得，信上的一句话让我终生难忘："能由您来指导天衡，我感同身受！"

在篆刻方面，幸运地是遇到了方介堪先生，那时我在温州海军服兵役。温州虽然不是大城市，但是文风很盛。温州有很多有学问有本事的人，方介堪先生就是其中代表之一。方介堪先生第一次看到我的习作，就问我："学过邓石如吗？"我说"没有。"紧接着他又说道："你的印和邓石如暗合，非常大气。"20 世纪 60 年代初，书店里很少有印谱出版物，我身边也缺乏参考资料，都是自己在那里实践和摸索，所以对邓石如的印风并不熟悉。方介堪先生还常常语重心长地告诫我："刻印不要学我，你要学古代经典的东西。学我的话，你这辈子就超不过我。"

我的这些老师都非常高明，不像某些老师非要学生临学他的作品，结果都成了老师的两脚广告牌，很少有创意。当代人学当代人是最不可能有成果的，去学晋唐宋明名家则更好。为什么我以往写文章会有那么多篇幅来缅怀我的老师呢？如果没有那么多好的老师，就没有我的今天，这是我感恩一生的。

跟随方介堪先生，还有一件非常有趣的事情，也可说是一段奇缘。1963 年 3 月，方介堪先生嘱我将刻的印粘一张印屏交给他，我也不知道派什么用场。过了几个月，我去拜见他，他告诉我："你的印屏在西泠印社六十周年庆展览了，那些老辈对你赞许有加。"西泠印社从 1947 年到 1963 年开始第一次恢复大型活动，很多 1947 年之前（入会）的老社员都去参加了活动，比我老师年纪还大，都是七八十岁的。能得到前辈大家的肯定和赞许，更加坚定了我努力精进的决心。

1984 年，我忽然收到了唐醉石的儿子唐达康的来信，唐醉石先生是西泠印社初创人之一、与王福庵齐名的大家，曾任湖北省文史研究馆副馆长。信中写道："我们素昧平生，二十年前我父亲到西泠印社参加六十周年庆，他在你的那个印屏前看了很长时间。我父亲当时对我说，这个人二十年以后一定是印坛巨子。我爸爸从来不表扬人的，那天他这样说了，我就特别注意并记下了你的名字。如今你果然

"诲人不厌"印拓

诲人不厌

"诲人不厌"印石

像我爸爸讲的那样，得到了印坛的认可。"

2015 年，我在武汉美术馆举办个展的时候，有人告诉我 1963 年创作的那个印屏就在唐醉石先生家里，并借给我看了。我想用作品换回这件印屏，但是他们的后人坚持留存。我现在捐给馆里（韩天衡美术馆）最早的印屏是 1963 年 12 月，比唐先生家的那件要晚半年。

学习篆刻就是这么一路过来的。我经常对学生讲："我六岁开始学习篆刻，参加第一个展览会是十七年以后，在报纸上发表我的篆刻作品是 1964 年即 18 年以后，所以学艺者要沉潜，不要急于想出名，必须先要扎扎实实地把基本功打好。画院的师辈们都跟我有很深的感情，我也经常向他们请益。王个簃先生曾经对我讲，'天衡，我现在很

中华人民共和国万岁

中华人民共和国万岁"印石

懊悔,我应酬太早,如果少些应酬,我可能成绩会更大一点。'搞艺术不在于出名早而在于东西好。早能早得了几年呢,真正好的作品是传之千秋的事情。"

1984年,我被任命为画院副院长,样样事情都要应付,都要出头露面。画院画师原来没有明确的退休制度,我60岁就主动提出带头退休,领导劝我不要退,我说这样不行,一定要让新鲜血液进来,如此我们画院才更有生机。

我退下来的22年里,外面的活动很少参加,力避应酬,当然也有身体的原因。我平时的生活就是看书、搞创作、思考问题。这期间还算努力,单是出版一项先后就出了一百四十多种。

其中,《历代印学论文选》是编写得十分艰苦的。我从1978年进入画院到1984年之间,因为不坐班,每个星期都有几天泡在上海图书馆的古籍仓库里,在那里读书做笔记,做一些印谱及印学理论的研究。西泠印社知道我比较注重印学研究。1982年,他们委托我编写一部《历代印学论文选》。我尽管先前看了一些书,但心想这也不是一件简单的事情,没有跑遍天下,怎知概括天下!

做学问首先要充分地掌握资料,没有资料支撑,只能是假学问。在以往,我读了近两千部的印学与印谱,自知所知所得有限,编好此书心里没有底。所以在编书的两年里,又四处访书读书。诸如西泠印社藏有张鲁庵先生捐赠的433种明清印学著作,因此,我便提出到西泠印社库房里读书,库房在西湖边的葛岭小山上,从不对外开放。那是1982年夏天,杭州的酷暑是众所周知的。每天早上我都会准备两个馒头、一瓶热水、两盘蚊香。由于多是国宝级的文物,早上8点钟进入库房,工作人员把我锁在里面,下午5点钟他们下班了,再来开锁让我出来。这样持续了一个月的时间,我把未见之书读了一遍,并择要抄录。

那时候可不像现在简捷方便,重要的序跋、著作都是靠手抄的,古人喜欢用异体字、古体字甚至于今天已经"死掉"的字,碰到一时难以识别的文字,我没时间在库房里推敲,于是我把字形一模一样地描摹下来。古文也是如此,不可能在库里面断句,便先抄下来。我租住在西湖边解放路上的朝阳旅馆,一个小单间,一天租金是六毛钱。每天晚上先冲凉,洗掉一身臭汗,六七点钟就开始整理白天的笔记,断句标点,推敲疑难杂字,务必今日功课今日毕。

韩天衡著作陈列

《历代印学论文选》 韩天衡编订

其实，真正进入那状态，是虽苦犹甜的，大有小民暴富的喜悦。

登山小己

如意

吉祥如意

逗号、问号、感叹号、句号（附款）

几十年里我搜集印学资料几乎到了痴迷的程度，一心想读未见之书，上海图书馆、上海博物馆的相关古籍都读了一遍，天津、香港、澳门也去寻访搜集了一遍，乃至向海内外都要向公和私藏家找书读，如在日本静嘉堂文库里也读到了国内未见的孤本。在做这些功课的基础上，终于在 1985 年完成了这部书。这部书每一篇文章前面都有一段导语释题。值得欣慰的是，如今近 40 年过去了，很多专家和印学爱好者都还觉得有用。

自 1982 至 1984 年，我日夜兼程地专注编写。编写这部书的时候我还住在龙江路的小楼里面，两个小间共计十平方。房间太挤，幸好孩子们都还小，一间是奶奶和我儿子睡觉的，另外一间，我睡在方桌的底下，而我妻子打地铺和女儿睡在桌边的空地上，而我的书桌和书架中间隔着妻子的地铺，在冬天的晚上熬夜写作，有时查阅资料取书时，就必须跨过她俩睡觉的地铺。往往一不小心踩到了妻子的脚，半夜里都会痛到猛叫起来。现在每每回想那段岁月，总是感慨系之。

狂心不歇

编书、写书是任务，但读书不仅是为了编书。读书做学问，对于我们文艺工作者来说是至关重要的，任何一门艺术都是要以学问打底。直至今日，我仍在读书，所以在 2003 年主编出版了《中国篆刻大辞典》，而且《中国印学

气象万千

《年表》一书至今又增补了六千条目，将出增订的第四版。学问对于我们书画篆刻创作的人来讲就像是打地基。造高房子首先是地基打得深、打得牢，地基打得有多深，房子造得可能就有多高。有了坚实的地基，什么样的建筑都造得好。篆刻大家邓石如、吴让之、赵之谦、吴昌硕、黄宾虹等，首先他们是文人，是读书人，是学问家，有学问善变通，他们去写字画画刻印，都会有事半功倍、触类旁通的效果。邓石如布衣出身，但临写《说文》这部书就不下二十遍。我一直有一个马蜂窝的比喻：读书、写字、画画、篆刻、书画鉴定、诗词鉴赏看起来都不是一码事，画家和篆刻家有什么关系，书法家和篆刻家有什么关系，和做学问又有什么关系。不，都有关系。这些艺术门类比作马蜂窝里紧挨在一块的蜂穴，是隔行不隔山，只隔着纸般厚的薄壁，若能智慧地去打通它的话，一加一加一加一，一定大于四，且不只是五或六的效果，它会产生出人意料的非常巨大的连锁复合效应。

前辈书画印大家的成功范例启迪着我，激励我要读书、要实践、要思考，人生苦短，目标遥远。所以我一直告诫自己，人老去，但钻研艺术之心要年轻，不懈怠、不停步，依旧要推陈出新、砥砺前进。

口述：韩天衡

文字整理：肖永军

"艺苑薪传"上海中国画院画师宣推系列

总策划：江鹏

统筹：鲍莺、王欣

编辑：李玉

文字：肖永军

摄影：周全

视频制作：陈思恩

上海中国画院一行看望并采访韩天衡先生

丁鹤庐研究会《丁鹤庐西泠印社八家印存稿》（三）

丁仁（1879—1949），原名仁友，字子修，一字辅之，号鹤庐，又号簠叟，浙江杭州人，西泠印社四位创始人之一。

丁鹤庐研究会会长丁如霞女士（左二）将其祖父丁辅之公集丁氏三代人收藏西泠八家印章五百余方精拓成册，并近万字蝇头小楷注释的《西泠八家印存》的底稿，印刷出版了《丁鹤庐西泠八家印存稿》。经丁如霞女士授权，在《中国大书法》连载刊发。（左起：熊洁英、丁如霞、山本一太、张华庆、李冰）

陳曼生

名鴻壽字子恭別曼壽錢
塘人拔貢官江蘇淮安同
知有種榆仙館詩集印譜
原名鴻緒字仲遵見王問耕古今名人
印譜改立秋印酉山氏成對印欵中曼生
生乾隆三十三年戊子
卒道光二年壬午五十五歲

成對

戊午引

趙次閒印見下

江青原名步青字雲
甫號聽香又號雲階
錢塘人諸生有棗花
館詩草畫直此欵
陳秋堂補欵

江青印見上

五柴本掌初庵號驢江和
人嘉慶七年進士官四川
璞山西峯知縣

陳文述原名文杰字雲伯
號雲伯又號退庵錢
塘人嘉慶五年舉人有
碧城山館詩鈔頤道堂集
等尝田

汪玉繩字秋亭號次
峯
刻玉繩印欵查
出其名
丁巳30

欵二面
何元錫印見上奚印
丙辰29

欵介亭
乙卯28

欵姓屐

葉夢龍字芸谷
廣東南海人官戶
部員外郎

奚鏡生印見
上

欵葉兩

欵面 兩面
高日濬字犀泉又字彥之
號惺泉仁和人工書畫篆刻

癸丑28

兩面
高樹程印見上奚
印

許 字子詠

徐�字彥常號
西澗仁和人諸生
有竹光樓稿二畫

笑亥36

錢棫字校叔一字寶
庭號謝盦仁和人
嘉慶四年進士官
吏部主事有盦二
心草堂集

戊35

燉南鄉

丁巳30

趙次閒印見下

祝德和字
和人候選州同

仁

登26

王體治字檢叔錢
塘人

李方退字光甫號白樓
仁和人諸生有小石梁山
館稿

辛亥24

顧洛印見上 陳印

來裴春湛印見上 陳
印

陳文述印見上

欵三面

趙次閒印見下

孫桐字嘯谷

祝德芬字湘浦仁和
人

戊35

汪瑜字秀字懷號天
潛錢塘人有自然好
學齋集

趙筮印見上 陳印

葉以照字青煥號
東白仁和人有黃
山游草

戊午31

陳秋堂印見上

趙次閒印見下

錢廷娘字小謝仁和人諸
生官江蘇崑山知縣有
綠迦禪精舍詩草
裹通觀欵

欵三面

屑偉印見上 陳印

陳曼生自用印

朱鶴年字野雲江蘇
泰州人工畫

王錫原名怨字心知號
新樹錢塘人官候選
同知

乙丑38

欵二面

王形雲印見上 陳印

陳秋坐趙次閒裘蓉
雪觀欵

欵三面

祝德嶷字駿聲號九峯
仁和人

登26

錢杜原名榆字種庭號
叔美又號松壺仁和人官
候選主事有松壺畫贅
工畫畫

樂鈞初名宮譜字元敘號
蓮裳號江西臨川人嘉慶五
年舉人有青芝山館詩
集

欵四面

欵小蘭

戊辰
41

王錫印見上

胡敬字以莊號
書農仁和人濤子
嘉慶庚十年會元官
翰林院侍講學士
有崇雅堂集
金謹丞劉
汪子荄跋
丙寅 39

乙丑
38

欵二面

宗伯學士

欵三十一

汪家禧字漢鄗號
選樓仁和人廈生有
東里學人詩文集

王錫印見上

劉環之字信芳號
珮循山東諸城人
乾隆五十四年進士
官吏部尚書諡文
恭
庚申 35

林 字小溪又字
李旃揚州人
吳讓之跋為王思
儼字吟軒歸安人
丙寅 39

陳秋堂跋
乙丑
38

辛酉 34

欵兩卿見上蕭元私印
丁巳 30

郭麐印見下趙
印

　　包根满，别署涵斋，1958 年出生，浙江台州人，篆刻师从高式熊、余正先生。宁波市文史研究馆馆员、西泠印社社员、中国书法家协会会员、中国硬笔书法协会篆刻委员会副主任、浙派篆刻艺术研究院院务委员、沙孟海书学院研究员、宁波印社副社长、叔孺印社社长。出版《包根满篆刻集》《易经印谱》《心经印谱》《涵斋篆刻成语四十八印》。

万福自骈臻

万年福永茂（附款）

蓬岛瑶台福海中（附款）

咸得福庆（附款）

所愿绥丰福九有（附款）

徐宏波，1963年10月生，浙江宁波人。自署自怡斋，民革党员。中国书法家协会会员、中国硬笔书法协会篆刻委员会委员、浙江省书法家协会篆书委员会委员、宁波市书法家协会篆刻创作委员会委员、宁波市硬笔书法家协会副主席、宁波市书画研究会副会长、宁波市海曙区书法家协会副主席、慈湖印社常务副社长、宁波印社社员、政协宁波诗社社员。

近乡情更怯（附款）

此间有甚么歇不得处（附款）

迎入花解语　幻虎石通灵（附款）

方寸自有乐地（附款）

中國大書法

刻字寻真

刻字名家·窦维春

　　窦维春，中国书法家协会六届理事、中国书法家协会刻字专业艺术部委员、上海市道教书画院院长、上海道教协会副会长。

众好之门

禅让尧舜

无期自安

刻字名家·周文娟

周文娟近照

周文娟出生在江苏省镇江市，江南鱼米之乡的丰饶，镇江山水的浸润，对她书法兴趣培育、艺术天资启迪，提供了良好的条件。中学时代她对书法艺术产生浓厚兴趣，跟随学校专业老师学习，将追求书法艺术作为一生的热爱。通过四年师范专业训练，对书写的笔画、结构、章法打下了扎实的基础，继而专攻《张迁碑》等知名碑帖，创作的隶书作品方整劲挺，规正古拙。而后求变，寓谐于庄，结字巧丽，古朴中又多了一份灵动。在行书研习方面，对《怀仁集王羲之圣教序》《孙过庭书谱》用功最深，字形妍美，体势开阔，作品寓静于动，表现出苍劲姿媚、潇洒飘逸的自然风度。

在追求书艺精进的同时，奉行提高书法艺术的真谛——"功夫在字外"。她"生于斯，长于斯"的镇江，是一座国家历史文化名城，有着3000多年历史，自古人文荟萃，书法名家辈出，大字之祖"瘗鹤铭"、江南第一

碑林"焦山碑林"、中国米芾书法公园均坐落在镇江，这也是周文娟时常现场临习，流连忘返的地方。向古人名碑帖取法，锤炼笔墨；向方家名师请教，读书以滋文字文学修养；注重现代审美情趣，艺慧双修，多幅作品入选国家级省级展览，如庆祝中国共产党成立100周年"百年风华"全国大书法作品展、全国第十一届刻字展、庆祝改革开放40周年全国刻字名家书法刻字邀请展、庆祝中华人民共和国成立70周年"祖国万岁"全国第四届硬笔书法家作品展、2019韩国釜山书艺双年展暨世界名家书艺展、"壶中日月"第四届当代书画紫砂名家作品邀请展、江苏省第一届妇女书法展、江苏省第五届刻字艺术展等。

她不仅是一名书家，还是一名书法艺术推广者。自2012年担任镇江市文化艺术行政部门负责人以来，以传承书法艺术为己任，注重书法人才培养，推进文化惠民书法艺术普及，打造"书法之城"，策划举办了一批高水平书法艺术赛事，如全国第二届大字书法艺术展、"鹤鸣浮玉·翰墨芳华"长三角女书法家扇面作品邀请展、"江海陆·丝路情"——乌鲁木齐、镇江、泉州三市画家作品交流展、首届江苏省"瘗鹤铭·书法篆刻展"等；发起连续举办九届的"百花争艳"江苏省女书画作品展、连续八届的"灵秀镇江"美术书法作品展，并有作品参展，为作品集题签。策划"一水间·金陵画派、扬州八怪、京江画派书画特展"，入选2021中国博物馆美术馆海报设计年度推介100强等。连续多年举办镇江市书法公益培训班，团结志同道合的书法朋友，观书展，办展览；大力促进建成米芾书院、华夏汉字研学馆的建设等，体现了新时代文艺工作者的责任与担当。

意与古会

开万善之门

大方无隔

中國大書法

书苑丛谈

安持人物琐忆

吴昌硕轶事

文／陈巨来

昌老名俊卿，字仓石，号缶庐，又号苦铁，晚岁始更名昌硕。浙江安吉县人，生于清咸丰甲辰年。在太平天国时，全家离乡，据云其母及妻均死于乱离之中。壮岁进学之后，至苏州做盐大使小官，曾任安东知县，只一月即免职。甲午之后，吴大澂革职回吴门，昌老即在其家作清客，时昌老刻印已自成一家面目矣（他早年刻印专学吴让之，开始亦从西泠奚、黄一路入手，篆书学杨沂孙，行楷学黄小松，醇雅异常，与晚年之剑拔弩张迥乎不同也）。昌老性喜以刀乱刻，愙斋书室中红木紫檀几桌上刻遍了石鼓文，故为愙斋所不乐，未久即去大通做朱子涵盐署中幕僚矣。渠主吴家时，仅命其刻"二十八将军印斋"一印，昌老刻边款只"俊卿制"三字，但此印之佳为其生平所仅见之作，殆所谓显显本领邪？

据闻昌老少时，深受杨见山（岘）之指授与提挈，故虽至晚年，犹复誉之不置。入民国后，以王一亭（日本人所设洋行之买办，商人而兼画家者）努力向日人介绍作书、作画、刻印，声名之盛，一时无两。而其见人谦谦然一似平日，毫无自高自大之态，尤足令人钦佩。

余于二十岁（甲子）与况氏订婚后，即由先外舅蕙风先生率领时诣缶庐进谒，其时渠已八十一岁矣。余正在学习篆刻，初从叔师只半年，自知太幼稚，因先君见谕云：先四伯父昔年亦为苏州小官，与昌老至好，且订金兰为盟，故余以所作印存汇订一册，恭敬呈求匡谬。乃渠一手接了印册，只见封面，未阅内容，即连连说道："好极了，好极了，佩服佩服。"余对之深为不满。第二次又谐缶庐，携了当年四伯父求他与蒲作英合作兰石折扇一柄，巧的是题款为蒲氏所书，昌老只钤一章。余以扇呈阅，他看后又大赞不已。余笑谓之曰："老伯也画的呀。"他只笑笑说："啊，不记得了。"余又指先四伯父渔门上款，询之曰："这是我四伯父，还记得否？"昌老乃改容相对，复取余所刻印拓细阅，阅后仍叫我"巨翁"："你

吴昌硕自画像

刻的印，道路走对的，初学极应该专攻汉印工正一派，我早年也是从工稳浙派入手的，三十以后方才敢自行改样子，现在外面的少年一开始即摹仿我的一路，不从根本着手，完全变成了'牛鬼蛇神'（这四个字，余在二十岁时即有深刻体会了）。巨翁，你千万不要学我啊。"又对我说："刻印与写字写画不同，是等于唱花旦。"说后，又看看余只二十岁，似悔失言，又补充说："巨翁巨翁，你不可误会，我是比喻，刻印要靠目力腕力，卖一个年轻，老了就退化了，五十五岁之后，是一个关，我过了这关，即日渐退步，

六十五以后，大部为徐星洲等学生代笔了，现在我书画上所钤诸印，已一蚀再蚀，都已为儿子学生等加深摹刻的了。"其时余又请求刀法，有无多式多样，是否握刀必须似握笔，刻石似作书？昌老云："我只晓得用劲刻，种种刀法方式，没有的。"余更求渠以如何奏刀方式见教，他遂立即出一石，刻了数刀，并刻了"缶老"边款二字。余视之与叔师无异，也是横执刀，刻时从右而左的。他是晚虽"巨翁"不绝于口，但所说、所示范，无一不诚恳异常，弥可感也。

昌老人极矮小，至死八十四岁，头上仍盘一小髻，似道士一般，无须，故有"无须道人"一印。初一见面，几与老尼姑无异，耳聋，但有时其子女细声谈论老人贪吃零食等等，渠必声辩不认多吃。故有人云他的聋是做作云云。朱丈与之为湖州同乡，故交谊与之最深。他晚年如有人请吃酒席，必请必到，到必大吃不已，回家时患胃痛，所以丈特集成语一联赠之曰："老子不为陈列品，聋丞敢忘太平年。"岁乙丑，沪上一小报，名曰《大报》，主人为清末卯举人步林屋（名翔，河南人，袁世凯之秘书），凡上海唱旦女伶、北京来申之青年男女伶人，无一不拜之为寄父。余其时常至其报室请益，故凡属名女伶几无一不相熟者，都为步君所介也。昌老听京剧，因之与步君成至好。先外舅与朱丈，亦因步作诗甚佳，所以时时会晤。其时大世界大剧场有小女伶名潘雪艳者，面貌清秀，一无伶人习气，吴、况、朱三公群相赞美，步君遂提议拜三公为寄父，三公一致同意。乃由步君设席于先外舅家中，宾朋满座，朱丈端肃如恒，昌老与先外舅，欣乐高兴，一洗平日道貌岸然之态矣。昌老在家已预制七古一首纪此盛况，惜未抄存，久已忘了，仅忆及最后一句云："向隅剩有刘大麻。"盖是日有刘山农（当时书家）在座，未得为寄父之一，故昌老以此红之耳。是夕先外舅在席上撰联二幅，一交昌老，一付丈，嘱分别书之，以作见面之礼。先外舅又特提出求昌老需作行草书之。殊不知昌老生平从不作行书联者，故第三日写就送来仍为篆书，先外舅竟大怒，认为昌老违背其意，失了面子，谓丈及余云："昌硕倚老卖老，丢我脸，我与之从此死不见面矣。"丈以谓一时意见，日后当可忘之，故一笑置之。孰料先外舅遂绝迹不至吴家了。后丈与余谈及此时，为之长叹不已。隔三年，昌老亦逝世矣。昌老至死时，尚未知先外舅已与之绝交了。

昌老在七十前，曾纳一姜，未二年，即跟人不别而行，昌老念念不已，后自作解嘲，笑谓先外舅曰："吾情深，她一往。"殊觉风趣也。昌老昔年所云刻印五十五至六十是一个关，余初不信其说，洎乎今日，深有此体会。老人之言，不吾欺也。

又，昌老涵养功夫之深，为任何人所不及。据先外舅告余云：某日有一估人出示一幅渠落款所画之花卉，其实乃赝品也，最可笑款书为"安杏吴昌硕"。乃昌老一经展视，即说："是我画的。"估人满意而去后，在座某君问之曰："昌老，'安吉'写成'安杏'，难道是真的？"昌老笑笑云："我老了，笔误也。"某君行后，昌老谓先外舅云："我也明知其伪，但估人恃贩卖为生，如说穿了，使他蚀本了，认承真的，使他可以脱手，赚几元钞票养家活口。我外间假书画何止这一幅，多这一张，于我无损，于他有益，何乐不为邪？"此事在任何人当之，必无此宽容也。

昌老只擅仿李复堂、赵㧑叔一路花卉，山水非其所长，凡有人强求者，辄嘱吴待秋代笔交卷了。丁卯年逝世前，商君笙伯（言志）自绍兴家乡携来名产麻酥糖十包赠之。其子东迈仅予以一包，其余全藏去，不料被老人所看到了。入夜又私自起床，取食二包，竟梗在胃中，无法消化，遂致不起。老人好吃，殆成常例，赵叔师晚年因在婿家，连食四喜肉多块，以致成肺炎而死，真无独有偶也。

昌老擅作诗，惜所学者，为清代名家钱石一路耳。渠写成后，晚年必求先外舅指正，上款总是称吾师，内弟处所藏至多也。

吴昌硕　无须吴（附款）

安持人物琐忆

吴湖帆轶事

文／陈巨来

　　吴湖帆原名翼燕，又名万，字遹骏，三十后始更名湖帆，号丑簃，以藏隋《常丑奴墓志》宋拓本故以为号，又藏宋拓欧书《化度寺》《虞恭公》等四碑，自署曰"四欧堂"。生二子二女，各名之曰孟欧、述欧……云。祖父即清著名金石收藏家吴愙斋（大澂）。其本生祖名大根，甲午年愙斋以书生而与日本战，致丧师辱国，湖南巡抚被革职，回吴门，时湖帆适生，遂承继为愙斋之孙矣（其父讷士，未承继，仍为侄也）。其外祖乃川沙金石名家沈树镛（韵初）；其岳父潘仲午，清尚书潘祖荫（伯寅）之胞弟也。妻名树春，字静淑，四十后亦擅画花卉，神似清女画家陈书南楼老人。岁辛酉，静淑女史卅生日，仲午先生以家藏宋版宋器之所作《梅花喜神谱》二册赐之，湖帆遂又署其斋曰"梅景书屋"矣。

　　吴、潘、沈三氏均为当时之著名收藏家，故湖帆从小即耳闻目染无一而非书画金石，基础既深，加之以力学不怠，故其成就，自非余子可及矣。又性格高傲，目中无人，盖环境使然也。其少时陆廉夫（恢）尝为愙斋门客，湖帆可能得其启蒙，但渠深讳之。甲子始迁居沪上嵩山路八十八号，与当时名画家冯超然（迥）为比邻，冯长于吴十二岁，二人至相契，朝夕不离。是岁吴定润例，价奇昂，每尺卅元，扇同之。乙丑冬日，余在叔师（赵叔孺）案头获睹其润例，认为从未见过。叔师谓余曰："此人乃愙斋之孙，画山水超过其祖也。"余闻之印象颇深。及丙寅五月四日晨十时，余至赵师处，先见弄口停一黄色汽车，及至书房，忽睹一位年轻而已留胡须之怪客，身穿马褂，头戴珊瑚小顶之帽，高谈阔论，称叔师则甚恭敬，曰太世叔不已。叔师对之谦逊有愈于众。余私自询叔师长子益予，问里面这人做什么的。益兄谓我亦从未见过，大约是做文明戏的吧。谈至十二时，叔师留之午饭。饭后渠出示《常丑奴墓志》，求师审定。余在旁侍观，见渠自跋题名，始知此公即叔师所心折之吴湖帆也。首页钤一印，白文"丑澂"二字，既似吴让之之柔，复有黄牧甫之挺。叔师询之，此何人所作，吴云自己刻的。余对之大为佩服。但渠对余，侧目而视，

不屑一顾。余亦不愿求师作介绍也。后师亦取一本旧拓《云麾碑》请其赏鉴。渠亦恭维敷衍。其时渠忽发现碑拓后页钤有一白文印"叔孺得意"一方（此印乃乙丑年师以《双虞壶斋印谱》中"叔得意印"回文印，命余将"印"字改成"孺"字而成者，余以孺字配得至妥，故宛然汉印矣），大加赞美，顾谓叔师曰："太世叔，你刻这印，太好了！"叔师笑谓："不是我刻的。"吴问啥人刻的，师乃指余曰："这是我学生，是他刻的。"斯时焉，吴以惊奇之面目询余姓名，大为恭维，与前二三小时之湖帆，判若二人了。他谓余曰："你印真好，神似汪尹子。你见过汪作否？我藏有《汪尹子印存》十二册之多，可以供你作参考的。"当时余只廿二岁，对汪尹子尚茫然不知也。承师见谕云："汪名南，为清初徽派大名家，与程穆倩、巴隽堂（慰祖）齐名者也。吴先生有此珍藏，大可求之一观也。"当时吴即起立谓余曰："我们去吧，到我家中看印谱去。"临行与叔师约定，次日求师为之介绍去访罗振玉，求题四部宋拓欧碑。当时余至其家，吴云夫人方回苏州去了。故即请余登楼径至卧室，旋即检出汪谱见示。余爱不忍释，吴云："可带回去详看。"余云："希望借一星期如何。"他云："一年两年尽不妨也。"（后七年始还之）余生平治印，白文工稳一路全从此出，故余于吴氏，相交数十年，中间虽与之有数度嫌隙，渠总自认偏信谗言，吾亦回顾当时恩惠，感情如恒矣。次日为端午节，吴复以车迎我往接叔师同访罗叔言。出罗宅后，三人同至当时"一枝香"菜社进餐，又复介余至比邻冯超然家聚谈，复一印嘱刻。余志为仿汪作归之，吴氏又以拙作求王秫缘（同愈）太史审定。王老告之曰："此生刻印，二十年后为三百年来第一人矣。"吴氏嗣即介余晋谒，王老尽出所有印章，仅留数枚，余悉磨去命余重刻之。湖帆原来所用之印，均为赵古泥、王小侯之作，亦一例废置，且笑谓余曰："我自己从此不刻了，让你一人了。昔恽南田见王石谷山水后，遂专事花卉。吾学恽也。"终湖帆一世，所用印一百余方，盖完全为余一人所作者（只余被谴淮南后，有"淮海草堂"与"吴带当风"二印为他人所作耳）。

吴氏最不喜缶老之印，尤讥其所作石鼓文，尝告叔师云："昌老之石鼓文拓本，大约是绢本拓的，为裱工拉歪了，故每字都斜了吧。"甚矣，其言之谑也。

吴氏于近代任何画家，少所许可，尝谓余曰："现代画家，吾仅服膺四人：陈仁先（曾寿）、金甸丞（蓉镜）、夏剑丞（敬观）和宣古愚（哲）。"此四人盖均为文人画。吴之推崇，意在言外也。书法则郑海藏隶书、叶遐庵、沈尹默行书，王秬缘小篆与大草，亦只四人而已。渠之对于如皋诗人冒鹤亭（广生）终身念念不忘，尝闻吴云，渠与吴门大名画家顾鹤逸（麟士）为堂房连襟，吴在廿余岁时，至顾家闲谈，冒与顾为老友，时正在座，吴未理睬。行后，冒询顾曰："方才这少年何人，狂生邪？"顾云："是乃愙斋之孙，年虽少，画甚佳。三十年后，当为三百年第一人矣。"冒回后即将顾语书于日记中，并加按语曰："书此以俟他年观鹤逸之言确否？"

吴氏有一特长，凡偶有购获古画，无论破损至如何程度，必命裱工刘定之装池，于破损处亲为填补加笔完成。完成后真可谓一无破绽，天衣无缝也。但每喜于购得之书画上辄钤"愙斋藏"印，以售善价也。其性对不论何物，均不肯浪费，虽用剩零星纸张或破笔，亦必保存。叶遐庵每至其家，见案头有新笔、纸张，辄统开随意挥洒。及叶去后，吴氏总谓余曰："又耗去吾许多纸笔了。"吴氏早年写字，摹董玄宰至神似，后一变再变，曾一度专临宋徽宗之瘦金体，自诩铁线楷也。吴闻此嘲后，即舍之矣。最后得米襄阳墨迹《多景楼诗卷》，遂专学米字矣。吴氏于画山水，为鉴家一致公认远迈清四王，佳者直似元之方方壶。张大千以石涛、石溪画派雄视画坛，独对湖帆低首钦佩。其画云山之景尤为特色，余每亲见其画云时，先以巨笔洒水于纸，稍干之后，乃以普通之笔，以淡墨略加渲染，只几笔环绕之，裱后视之，神似出岫而动也。

湖帆性虽乖而傲，但从不与人谈画谈艺。尝谓余曰："我们二人，陌生朋友绝对看不出是画家是印人，这是对的。你见到叶遐翁、梅兰芳二人，听见他们谈过什么。如果叶侈谈铁路长短、如何造的，梅谈西皮二黄、如何唱法，那才奇谈了。一般高谈艺术，妄自称诩，如某某等等，都是尚在'未入流'阶段也。"余认为吴氏此言，至正确也。

湖帆尝为余仿摹画中九友笔法作小尺页十帧（最后一帧仿吴梅者），精美莫与伦比。后又为其得意学生王季迁作八尺长、五寸高之手卷二事，一仿元人四家，一仿明人四家。两画均非分段为之者，一幅长卷，接连而绘，四种笔法，混成一气。元人一卷，第三段为黄鹤山樵笔法，将及第四段时，笔渐变而为云林矣。前者崇山峻岭，后者平

原远坡，一无牵强之处。余为之神移目眩久之。湖帆谓余曰，九友画册与此二卷，均属自己至得意之作也（此二卷王君携之留落美国矣）。湖帆于得意之际，谓余曰："云林笔法最简，寥寥数百笔，可成一帧，后之摹者非一二千笔仿之，还觉不够也；山樵笔法最繁复，一画之成，比方说，是一万笔，学之者不到四千笔，犹觉其多了。学古人画，至不易也。"余以谓吴氏此语，洵是学画心得，使我为之获得了真诀窍也。

余每见吴所珍藏之画，如清代四王立轴、明人四大家等等，均四幅尺寸一例，私心异之。超翁谓余曰，古画逢到吴氏，不是斩头，便是斩尾，或者削左削右，甚至被其腰斩。盖吴购得同时齐名之画件时，偶有参差长短，吴必长者短之，阔者截之，务必使之同一尺寸方才满意。丁丑春日，吴购得明人山水一幅，忆似为蔡嘉之作，与明某某画，二幅阔同之，而蔡画长了五寸余，署款高高在上，势难去之。所巧的是，上下均山也，中间画水隔之。吴乃毅然嘱刘定之将画腰斩，斩去水纹，上下压缩与某某画齐一尺寸了。当时余力劝勿斩，吴云"裱好后我会接笔，到时你再来看看。"后二画同挂，去水之画，竟一无痕迹与破绽也。吴尝笑谓余曰："吾是画医院外科内科兼全的医生也。"

湖帆每藏一名画、法书，无不取出俾余细读（大千亦如此，叔师、稚柳则秘不出示），吴氏于他人则不然了。渠凡有人求画，最忌点品，求设色者，辄以墨笔应之，求墨笔则设色矣。一日有某君当面求画，言语之间，冒充内行，湖帆竟以笔授之曰："先生，你既是内行，还是请你自己画吧！"又有某富商以高价购得其单款山水一幅，求补一双款。吴又谓之曰："此代笔也，吾不能补的。"其对人，往往如此使人难堪，而渠引以为得意，故其外间人缘至劣也。

吴氏性格，最惮于游山玩水，中年后受超然之影响，亦以一榻横陈，自乐不疲。大千尝嘱余劝之云，宜多游名山大川，以扩眼界，以助丘壑。吴笑笑云："你告大千，吾多视唐宋以来之名画，丘壑正多，取之不尽，用之不竭也，何必徒劳两脚耶？"

先是，在丙寅五月，余以吴之介，得相识王胜之（秬缘）、冯超然、穆藕初（湘，时为工商部次长，每星期六、日来沪必至冯宅者）等等，他们总是每夕相携至馆子晚餐。余每去冯家，他们以余为王翁所赏识之少年，故必邀之同去。去则总见他们每人"叫局"招妓侍酒，一人往往招三妓，以致群雌粥粥，嗤浪之声不绝。余以随袁寒云先生久，于此见得太多矣，不以为怪。但总觉他们似属下乘，与袁之大方家数相较，似现代语所谓"低级趣味"了。当时吴氏所招之妓，名宝珠老九，态度殊娟雅而秀丽。一日，吴

夫人又回苏了，吴告余曰："宝珠，施姓，名婉秋，三年前为吾东邻某氏之妾也。每于弄中见之，觉得美而艳，故常目逆而送之。在上月忽在一枝春酒楼见之，方知已下堂重堕风尘矣，故吾每次必招之也。"言时出示所集宋人词句成《临江仙》一阕用题其照相之上："你读读，好不好？"（此为吴生平作词之第一首也。经大曲家吴瞿安赞赏之后，乃大集其词，并学填词也）余受而读之，亦觉大佳，句多切合当时情况者。其后如何如何，余悉不知矣。

隔三年后，岁己巳，只闻吴回苏州已三月尚未返沪寓。一日，余忽得超然来函云：湖帆有急事必需你解决，速来一谈云云。余至冯处询以何事，冯乃以吴函见示，仅数行，大意云："江子城帮了施婉秋对吾缠之不休，江与吾相识，巨来介绍也，故此事必须托他向江去解释一切，求他（江）莫过问此事。"余为之莫名其妙。超然乃告余云：湖帆瞒着夫人，娶施为妾已三年矣，去年被夫人所知后，大事诟谇，而吴又以做金子买卖蚀了数万元，故于去年某日清晨知施尚未起身时，以钞票二千元交与侍女云："你告诉九小姐，吾要回苏州去居住了，不便同去，这二千元，作为补贴她的，请她自由再嫁人。"吴从此不问了。吴之金屋在吴江路，每月是家用二百元，施当时得此二千元后，竟老老实实，未尝乱动，过了十个月之后，乃写信与吴曰：家用已完了，望继续接济云云。吴置之不理。后施又函哀告云："吾既已从君，永无它念，此身生作吴家人，死作吴家鬼了。"吴仍不理。施乃向同居楼上之江子诚哭诉吴负心之事。江怜其情意至正，遂自告奋勇，愿为代达。乃请吴至阆宾楼菜馆吃饭，以施之实况确无坏念告之。吴又置若罔闻，使江老大怒。随命其子江一平律师，以律师身份代施出面，请求覆水重收，词至婉转。湖帆又不受抬举，仍不理。江认为失面子，乃二次正式告吴云：如再无圆满答复，则当控之法庭相见了，告以遗弃之罪也。一平为虞洽卿之婿，杜月笙之顾问也，为当时沪上著名大律师，从无败诉者。是时吴氏竟一溜逃往苏州家中了，事急矣，乃竟迁怒及余，一谓如余不介绍与江相识，此事当没有了，故自己出了洋相，要余为之解决善后。故当时超翁笑谓余曰："这是又一个歪喇叭的想法也，看你如何办。"

吴夫人潘静淑又特请余至其家在会客室中相见。初次见面，吴夫人开门见山，即谓余曰："陈先生，怪湖帆不争气，瞒了吾在外面租小房子弄出这个笑话来。湖帆是去年做交易所投机买卖金子，蚀了四万多了，现在要负担小房子生活，亦势所不能了。吾现在只有拿自己私蓄一共只有四千元，请你拿去交与江律师转交那个女人，作为吾的津贴吧。此事总求代办，满足我们双方的和平解决愿望啊。"说毕，

即以预备好的四千元交给了余，又补充一句曰："吾私蓄只此四千元了，再多是无办法了。"余当时因感吴氏恩惠，故未加考虑，即携了四千元往访江氏父子。余与一平本为至好朋友，以为总可以商量，故即以四千元出示并婉达吴夫人之意旨。讵江老谓余曰："此事吾本可不必顾问，因为九小姐住在吾楼下，自湖帆不来之后，她可以说大门都不出，从无一个男人晋门。幽娴贞静，求诸大家亦不易也，况青楼出身者耶。所以我们劝吴覆水重收，是纯出善意也。你也应当可怜可怜她，劝劝吴氏夫妇二位吧。这四千元，九小姐是不会收的，仍还了吴夫人吧。"说毕，即婉拒我出门了。其时余竟觉得被江吴二家夹得走投无路，不得已乃至舅父汪公家求教。汪为上海当时洋商大洋行之总买办之一，取妾五六人之多，有妓女、有使女、有大家闺秀等等，可谓见多识广之人也。余当时以此情况告之，汪公谓余曰："可函询吴氏，如有任何证件落入伊手中，则唯有娶归家中了。倘无证据，你可代之广为宣扬，吴与施从无夫妾关系。吴氏已请好英国律师专等江律师控诉时，反诉其江、施勾结图敲诈勒索也。"余即函询吴氏，复信谓无片纸只字留存伊处者，连一顶珊瑚小顶帽子也未存也。余乃照汪公之言，如法而行。江竟无可奈何。不二月，宝珠老九之牌子又在三马路青楼出现了，盖已不得已重堕风尘了。湖帆方安然返沪。四千元余亦原封未动归还于吴夫人了。其时上海三日刊《晶报》上刊有一则"丑道人慧剑斩情缘"新闻，为钱芥尘所写，原原本本揭了出来，以致江一平恨余入骨，后见了如不相识也。但吴夫人自此以后，对余视同至亲。有时她偶在湖帆烟榻旁对面卧谈，见余至，亦坦然自若。苏州土产，不时见贻。以后更以一大尺页仿清南楼老人没骨法水仙，由湖帆补石，夫妇合作配好镜框见贻。她平生只有二尺页赠人，一与内侄潘博山，一即余也，殆以余为她立了一大功耶。一笑。自此以后，湖帆屡为余画，设色墨笔，惟命是听，而且可立索。一夕，余以一扇求之，吴问要画什么，余戏谓之曰："要大红大绿，不能作花卉树石。"吴即以朱砂加西洋红画一寿带鸟，栖于双勾绿竹之上。吴从不作翎毛，此奇品也。见者每疑非其笔，以为陆某代笔云云。余前后计得画扇四十五柄之多。最后一柄，为余园地中原有紫藤二株，在五八年为虫所蚀，枯萎而死，至六二年余自淮南归来，六三年一株竟又抽条重茁，惟无花耳，故陈病树诗人为余署所居曰"更生藤斋"，余嘱稚柳、湖帆各绘一扇以纪念之。湖帆于六五年始交卷，写甲辰祝余六十生日云，笔墨现颓唐之态矣。不久即中风，人事不知，延至六七年逝世。余之此扇，盖最后作画绝笔矣。

文章选自上海书画出版社《安持人物琐忆》

《枫窗三录》连载之二

文／罗继祖

一四　单镌名印

古人印有单镌名而不冠以姓者，似作公文书押尾用，已见三例：一，陆剑南有朱文"游"字铜印，李文石葆恂得之其后人子英钢家（见《旧学庵笔记》）；二，一九六零年五月，湖南博物馆于长沙市杨家山南宋王趯墓中得朱文"趯"字铜印（见 1960 年第 3 期《考古》）；三，一九七二年六月，河南郏县茨芭公社三苏坟院南门外东南一一五米处发现北宋苏适墓，亦于墓中得朱文"适"字铜印（见 1973 年第 7 期《文物》）。

一五　宋赐臣下印

予曩作《岳飞印小考》，论故西湖岳庙所藏岳印非伪，而求宋赐臣下印记载不得。后于《能改斋漫录》中得一则以证吾说。顷又于《老学庵笔记》中得两则：

一、蔡京为太师，赐印文曰"公相之印"，因自称公相。

二、予在严州时，得"陆海军节度使"印，藏军资库，盖节度使郑翼之所赐印也。翼之南渡后死。

翼之何人未详。

一六　金都弹压印

金都弹压印出吉林省扶馀县某地，无年款，一九七三年六月，刘法祥同志拓示，嘱为考证。予检《金史·百官志》无弹压官，而《本纪》哀宗完颜守绪天兴二年（公元 1233 年）"十一月辛丑朔，以右副都点检阿勒根移失剌为宣差镇抚都弹压，别设弹压四员属之"，此都弹压职同宣差镇抚都弹压，惟省去"宣差镇抚"字耳，乃金末临时设置之官，故《百官志》不载。金末为蒙古所困，兵源枯竭，每招募地方义军应敌，义军不属州县，与正规军不同，每以行军万户官其魁，义军骄悍无纪律，又不得不命官以弹压之，此弹压所由起也。《本纪》宣宗完颜珣贞祐元年（公元 1214 年）"冬十月壬子设京城镇抚弹压官"，又元光元年（公元 1222 年）"九月丙午朔，以左右巡警使兼弹压"，二年（公元 1223 年）"六月丁亥，罢行省所置监察御史兼弹压之职"，《乌古论长寿传》"以功署都统兼充安定西集川西宁军马都弹压"，《完颜奴申传》有"御史大夫裴满阿虎带兼宣差镇抚军民都弹压"，则又曾为军事长官之兼职，盖废置不常。《吉林通志》著录弹压所印，知弹压有所。金毓黻《东北古官印钩沈》著录省弹压印，知行省亦置此官。

一七　孔子像

自来写孔子像若吴道子、李龙眠，皆非得孔子之真者，或竟服冕旒类王者，则以"大成至圣文宣王"貌孔子也。至匡亚明校长《孔子评传》（1985 年山东齐鲁书社版）出，始为孔子像存真。据匡老自记，曾查阅大量资料，并参考古代服饰、器物写成，即今该书卷首所揭示之六幅图像也。匡老治学严正不苟，即此一端可见。

一八　《平复帖》《游春图》未流出国外

陆机《平复帖》、展子虔《游春图》，为吾国艺苑瑰宝之仅存者，皆藏项城张丛碧先生伯驹许。丛老极珍视之，既以平复名堂，又以展春名园，复自号游春主人。丛碧出身贵胄而寝馈文史，工诗翰，精鉴别，风雅好事。其夫人潘素擅写山水，丛老亦偶作兰竹，殊清旷不俗，与词并美。解放后，充故宫博物专门委员，一九五七年错划右派，由陈毅同志荐任吉林省博物馆副馆长。时于思泊先生省吾与予辈皆在吉林大学历史系任教，于为旧雨，予辈则新知，每晤必纵谈文史书画，兼涉朝章国故戏剧，娓娓忘倦，丛老且督每人写札记，由其手缮汇为《春游琐谈》，以"文革"中止。今中州古籍出版社已为版行。

其《平复》以四万元得之溥心畬懦；《游春》以黄金二百二十两得之玉池山房马巨川，以价巨，至斥鬻房产以济之，均见其《春游琐谈》自记。吾国书画剧迹藏之私家者，清末民初多经估侩手以重价流入东西洋，如水赴壑。《琐谈·北京清末以后之书画收藏家》一文，记其梗概，不过十之二三，藏者又皆及身而止。聚散云烟，其留有记录者，南方惟庞氏虚斋，北方惟完颜氏三虞堂、汪氏麓云楼、关氏三秋阁已耳。惟丛碧独以保存国粹为职志，及身已慨然化私为公，不仅《平复》《春游》两剧迹先后捐献故宫博物院，即其《丛碧书画录》中物，亦多数捐公。丛老论清末民初之藏家"为制外邦之剽夺，功罪各半"。若丛老则有功无罪者。丛老盖君子而兼才人也。

一九　磐石父何人

上海博物馆藏五代卫贤《闸口盘车图》真迹。有郑为者作文载《文物》一九七六年第二期。此剧迹经宋元内府收藏，有玺印可证；明初入晋王朱棡府，成化中又转归益王朱祐槟；清初归曹秋岳，嘉庆初在郑亲王雏凤楼，后归倪小舫，李文石见之小舫许，著录于《海王村所见书画录》，

流传有绪。卷后跋者四家，一、王阳明，七律一首，署"庚午暮秋中浣钟峰王守仁"，行草书五行，似中年笔。二、王觉斯，行楷六行，署"丙戌崧樵王铎"，跋中有"秋岳公宝之"语，乃为曹题者。三、磐石父，无名款，惟于"甲午季夏"下钤白文"磐石父"一印，题字三行云："按盘车图非李待诏不能画，非阆卿秋岳公不能藏，非觉斯先生不能跋。倘御毂有缘，朽人当执鞭从之矣。驰贡高明，以志尚友"，书甚不工，云"李待诏"，殆尚不知笔者为卫贤也。卷尾本有"卫贤恭绘"四字，为裱工截去一半，至李文石始辨识出。磐石父当与秋岳、觉斯同时。郑为知有崔永安字磐石者，遂漫以崔实之，亦自知不妥，下附问号。按崔为光绪翰林，后官至直隶布政使，书为馆阁体，此跋字与文并不类。磐石父究为何人，俟考。四、成亲王，署"嘉庆丁巳八月之望"，乃为郑邸题者。

二○　狄仁杰撰书《袁公瑜墓志》

此志出洛阳，雪堂公得拓本，作跋尾载《后丁戊稿》。石后归新安张氏千唐志斋，今影刊人《书法丛刊》第四期。首题"大周故相州刺史袁府君墓志铭并序，河北安抚大使狄仁杰撰书"。

公瑜夤缘牝朝，人不足道，而志出梁公撰书，故雪堂公跋寓《春秋》责备贤者之义。然梁公卒复子明辟，为唐荩臣，以视公瑜，诚泰山丘垤之比矣。

予独爱梁公词翰之美，俪文上掩杨骆，下启燕许，铭词凡押十四"焉"字，实为创格。书则直入永兴之室，在并时流辈之上。《全唐文》中不知有公文几许？此文可补佚篇。

二一　陈邦怀跋敦煌写本《论语》某氏注残卷

陈邦怀先生《敦煌写本丛残跋语》（1984 年《史学集刊》第 3 期），丛残凡五种，其第三种为《论语》某氏注残页，仅存六行。有"德化李氏凡将阁珍藏"及"木斋珍赏"两印。先生称其字大如拇顶，草书极精。经、注连写，经文大字，注文稍小，与通常所见唐写本经籍其注文作双行者，迥不相同。每章之末空一字，以与下章区别之，与汉石经同。注文非郑注。考《经典释文序》录《论语注》有十八家，此卷注文，当为十八家之一，究为某氏，今无考，亦经籍丛残中之片羽也。《集刊》第四期即有王素者作《敦煌唐写本论语某氏注残卷志疑》提出可疑之点三，经文单行、两章之间以·为识、用草书，皆违反敦煌唐写本常例，最后归结为藏者李木斋，疑为李氏作伪。

予按王说近是。李能盗窃，安在不能作伪欺人？其所藏《敦煌写本目录》曾载一九三五年《中央时事周报》，后归日人中村不折，中有《论语》三纸，此当是三纸之一。

予与保翁初不相识，一九七五年因事赴津趋谒，老辈谦衷，纵谈金石至乐。别后通书，郑重缄藏。偶读此文，痛翁已谢人事，不及告语矣。

二二　唐程修己伪作右军帖

《金石续编》（一一）著录《唐荣王府长史程修己墓志》。志称丞相卫国公闻有客藏《右军书帖》三幅，卫公购以千金，因持以示公，公曰，此修己给彼而为，非真也，因以水濡纸，抉起，果有公之姓字。按伪作古书画，人习知有王诜、米芾，罕知有修己，修己尚在诜、芾前。志又称修己直集贤殿甚久，内府法书名画，日夕指摘利病，于书精草隶，于画工桃杏百卉蜂蝶蝉雀。又尝奉诏画《毛诗疏图》藏于内府。按修己此图前于南宋马和之三百余年。《图画见闻志》《图绘宝鉴》诸书皆不著修己名，惟《唐朝名画录》列修己妙品第四，言修己师事周昉，尽得其妙。志载修己评画，于昉及张萱、杨庭元、许琨辈，皆有微词。果青出于蓝，抑夸词也，惜其迹无传世者，未由验之矣。

二三　南唐顾闳中画《韩熙载夜宴图》

此图作者为南唐名画家顾闳中，宋代迭经宣和内府、绍兴内府著录，元明以后流入私家，至清又先后入宋荦、梁清标、安岐秘笈，乾隆时编入《石渠宝笈初编》，盖传世名画流传有绪之上品也。民国后落私人手，复经辗转，今得藏于故宫博物院。

丁卯年中华书局取以制挂历，遗予一本，依原本尺寸，摄制甚精。画中主人韩熙载，有才而轶荡，不遵礼法。李煜欲用为相，皆固辞不拜。终日声伎，邀宾客为长夜之饮，若遗脱世务者然。煜使闳中往阚，且俾图之。图分五段，付印时复由故宫朱家溍先生每段作说明。

图前引首乃明太常卿兼经筵侍书程南云书"夜宴图"三篆字，大径二寸，匠气甚重。幅左残缣有字四行，佚下半，似宋高宗书，盖绍兴内府之遗也。乾隆帝复有跋十一行考本事，谓熙载于国垂亡不能有所为，盖亦其人好为大言无干济之实者。图中熙载峨冠修髯，姬妾满前。宾客则状元郎粲与陈致雍、朱铣、李家明、舒雅及德明和尚共六人。每段写听乐、观舞，熙载且亲挝鼓助兴，皆当时情景，一切以笔墨出之，若今日摄影然，能事毕矣！五季江南清晏不罹兵革，士女遂恒舞酣歌，若不知有亡国恨者，惟熙

载蹙然如不可终日，故辞相不就。图画妙能传神，而说明亦言浅意深，于图中绣墩且加以考证。

闳中画后世传摹甚多，独此为真本（吾家亦藏一摹本，见《二十家仕女画存》），足饱吾辈眼福。惟予犹有憾焉者，则图中妇女虽皆粉面，而面目体态从同，不见妍媸丰癯。盖吾国人物画有传统习惯，凡非中心人物，皆以陪衬处之，如阎立本《历代帝王像》卷，凡陪侍服役者，皆小中心人物一等，是其比例，后来作者，举莫能外，似惧喧宾夺主，而不知其违反写实真谛矣。

二四　南唐周文矩《兜率宫内慈氏像》

端匋斋方富收藏，其《吉金录》、《藏石记》久经刊布，《藏匋》《藏印》亦有成书，独所藏书画，洊缪艺风荃孙为编《壬寅消夏录》者，以变故中止。闻稿曾存杨雪桥钟羲许，未得刊行。艺风于自著《云自在龛笔记》中载其大略。其南唐周文矩《兜率宫内慈氏像》立轴，有正书局《中国名画》第廿八集影印之，仍署匋斋藏，闻后归苍梧关氏三秋阁。

文矩，句容人，南唐时为翰林待诏。《画史》称其善释道人物、车器冕服，写妇女，体近周昉而纤丽过之。今观此画诚然。

画为纸本。一大士趺坐磐石上，手持如意，旁一净瓶插柳一枝。大士面目，娟静慈祥，体态合度，风致嫣然，衣纹细而不失之纤，实开龙眠白描先声。宣和御书瘦金体十字题首，中钤"宣和御笔之宝"朱文玺。

予尝病仕女画至明清而浸衰，六如、十洲虽笔墨精工，而所画美人肢体多不相称。老莲专以古劲取胜，更不遑计此，而另为一格。此后若闵正斋、费晓楼、顾西梅、王小梅辈，皆以仕女擅名一时，而所画率瘦削若不胜衣，一若非瘦不美者，二梅笔尤纤弱飘忽，力不着纸，去古意远矣。

文矩画传世尚有《琉璃堂人物图》，宋徽庙题为"神品上妙"者，亦见《中国名画》第卅二集，写文士雅集故事，不下唐韩滉《文苑图》，文矩真善守古法者。

二五　陈抟诗书

陈抟，《宋史》列之《隐逸传》，然其人实道家者流。传言"颇以诗名"，又言抟著《高阳集》《钓潭集》，诗六百余首。予未尝见其诗，惟《老学庵笔记》（六）有云：

予游邛州天庆观，有陈希夷诗石刻云："因攀奉县尹尚水南小酌回，舍辔特叩松扃谒高公，茶话移时，偶书二十八字。道门弟子图南上。"其诗曰："我谓浮荣真是幻，醉来舍辔谒高公。因聆玄论冥冥理，转觉尘寰一梦中。"

末书"太岁丁酉",盖蜀孟昶时,当后晋天福中也。天庆本唐天师观,诗后有文与可跋,大略云:"高公者,此观都威仪何昌一也,希夷从之学锁鼻术。"予是日迫赴太守宇文充臣约饭,不能尽记。后卒不暇再到,至今以为恨。

按其诗了不异人,放翁似颇重之,独未言其书法如何。今传其"开张天岸马,奇逸人中龙"五言联拓本,为康南海、李梅庵、曾农髯、齐白石诸家所倾倒赞叹不已,白石至向人说自己学过多次总学不好。启元白指出,其字似学北魏《石门铭》,又甚似康南海体。总之乃一赝迹,好事者所为耳。又世人贵耳贱目者多,"天下第一关"五大字出某某手,屡经摹勒,真意寝失,世人顾艳称之;蔡京、秦桧、严嵩俱号能书,今蔡、秦书尚有存者;蔡书实不及端明,俗传宋四家中之蔡为京,恶其人遂以端明易之,乃妄说;都门严书"六必居"、"西鹤年堂"额,亦经传摹,不见真笔,惟《石屋馀沈》记西湖岳庙内有严书《满江红》词石刻,后人改题夏言者"瘦劲可观"。今不知尚存否。

二六　眉山苏氏一门能书

东坡以书名擅一代,颍滨书亦具体而微。子弟中能书者则有:

迈,东坡长子,官驾部员外郎。清故宫藏其尺牍两通,为国民党盗走台湾,今见日本东京影印《故宫历代法书全集》。

过,东坡幼子,文名独著,时称小坡,著《斜川集》二十卷。亦能书。故宫藏其墨迹二通:一,试后四诗;二,赠远夫诗。(见《故宫历代法书全集》)

迟,颍滨长子。近年于河南郏县茨芭公社(宋汝州郏城县上瑞里)三苏坟院南门外东南一一五米处发现颍滨次子承议郎适夫妇墓志。适志为迟撰书,从弟过题盖,迟文与书皆不失家法,署衔奉议郎充潞州司录事,过署衔通直郎权通判武定军府事。适字叔南,历官郊社局令、监陈州粮料院、守太常寺太祝、监西京河南仓、信阳军司录事、通判广信军,宣和四年(1122)卒,年五十五。

籥,过长子。适妻黄志为适长子籥撰,籥书。以上亦见一九七三年《文物》第七期李绍连《宋苏适墓志及其它》一文,文中附适志影本,黄志未附,据作者谓籥书"笔致圆润",意亦能传家法者也。

二七　沈括论书

《梦溪笔谈补》(二)曰:

世之论书者,多自谓书不必有法,各自成一家,此语得其一偏。譬如西施、毛嫱,容貌虽不同,而皆为丽人,然手须是手,足须是足,此不可移者。作字亦然,虽形气不同,掠须是掠,磔须是磔,千变万化,此不可移也。若掠不成掠,磔不成磔,纵其精神筋骨犹西施、毛嫱,而手足乖戾,终不为完人。然须自此入,过此一路,乃涉妙境,无迹可窥,然后入神。

存中此论极是。学书必从一点一画入手,积点画而成字,未有点画不工而以工书名者,犹良匠制器,匠积零件而成器,未有零件精器犹窳恶者,事异而理同。王观堂病今人厌常,而好奇师心不说学也,谓于绘画未窥王翚之藩,而辄效清湘八大放逸之笔;于书则耻言赵董,乃舍欧虞褚薛而学北朝碑工鄙别之体"(《观堂别集》(四)《待时轩仿古印谱序》),其言似矣。予谓学北朝书乃晚近书坛一解放,未可非,惟学之者往往骛名而遗实,于北朝书之精神筋骨未有得也,亦即不从点画入手,未历阶即求升堂入室。犹阙党欲速成之将命童子耳。予学书数十年,愧未能工,惟频有味乎存中之言。有以学书为问者,每举以语之。

二八　宋试书法等别

《宋史·职官志》(三)记考试书法分上中下三等:

方圆肥瘦适中,锋藏画劲,气清韵古,老而不俗者为上;方而有圆笔,圆而有方笔,瘦而不枯,肥而不浊,各得一体者为中;方而不能圆,肥而不能瘦,模仿古人笔画不得其意而均齐可观为下。

其评品尚雅有分寸,不似清代中晚殿试卷,惟以黑大光圆为书法之极则也。

二九　慎东美书

《老学庵笔记》(四)云:

慎东美字伯筠工书,王逢原赠之诗,极称其笔法,有曰:"铁索急缠蛟龙僵",盖言其老劲也。东坡见其题壁,亦曰:"此有何好,但以篾束枯骨耳。"

按逢原不解书,故以"铁索缠蛟龙"漫誉之;东坡解书,遂斥为"篾束枯骨"。盖作书过求瘦劲必伤韵,宜东坡云然。此非彼崇碑绌帖辈所能梦见也。

文章选自大连出版社《枫窗三录》

"大书法"的当代书法意义

张华庆 张 俊 李 冰

摘要："大书法"理念的提出及其艺术体系的构建，目的是为了突破书法因专业化和艺术化而产生的自身局限性，解决书法在新的发展时期所面临的现实问题。"大书法"是与狭义的"书法艺术"相对应而存在的广义上的书法概念，虽然提出于二十一世纪之初，但作为一种艺术观念却早就存在于当代书法发展的过程中，并在当代书法的理论研究、艺术创作、书法教育、对外传播等领域发挥着重要的作用。提出和构建"大书法"及其艺术体系的学理依据是书法本质的文化与艺术的二重属性和书法存在的多极化特征。本文试图用"大书法"的方法来考察近 40 年来的当代书法的发展历程，以期揭示出"大书法"在当代书法发展中的现实意义。

关键词：大书法 当代 书法

"大书法"作为一个概念是在本世纪初的前 10 年被提出来的，相对于现代"书法"，"大书法"概念是广义的，其含义更趋向于是一种观念或理念。

从渊源来看，"大书法"的提出应该是受到了杨晓阳"大美术"的启发。1995 年，杨晓阳针对当时中国高等美术教育的状况，在指出存在的"四大问题"的同时，提出了"大美术 大美院 大写意——关于建设中国当代美术教育体系的构想"。这是首次在美术界提出"大美术"这一概念，在当时引起了较为广泛的反响。

从提出的时间段来看，"大书法"最早提出于 2006 年。当时的中国社会正处在改革开放走过近三十年历程之后国势全面上升的大好时期，文化艺术事业在市场经济带动下也呈现出一派繁荣的景象。正是在这个时间点上，文化艺术事业中的各种问题也逐渐暴露出来。如快速发展中的动力不足，在西方艺术观影响下的自我迷失，以及市场经济影响下的路线偏离等等。这些现象引起了具有前瞻意识人士的关注，如黄晖先生对文化自觉与文化自信问题的关注，王岳川先生对文化安全和文化输出问题的关注等等。具体到书法，则涉及诸如后书写时代书法边缘化、市场经济和展览机制负面效应及高等书法教育和书法学科定位等问题，这些问题都急需解决，"大书法"正是在这样的时代背景下提出来的。

从使用范围来看，从"大书法"的提出至今，使用范围涉及当代书法的体系构建、艺术创作、理论研究、高等教育、文化产业及文化传播等各个方面，虽然总体使用频率并不很高，但学术界对"大书法"这个概念还是普遍接受的。

从其宗旨和目的来看，"大书法"的提出主要是为了解决当代书法发展中所面临的问题。实践中，"大书法"用系统论方法从宏观视角来审视书法问题，作为一种艺术观，"大书法"为如何看待和分析当代书法问题提供了自己的视角，也为如何解决现实问题提供了自己的方法。

一、"大书法"理念的提出及"大书法"艺术体系的构建

（一）"大书法"理念的提出，主要是为了突破硬笔书法在新的发展阶段遇到的发展瓶颈。

2006 年，在辽宁鞍山举办的"中国硬笔书法协会组联会议"上，时任中国硬笔书法协会秘书长的张华庆把"大书法"作为一种理念首次提了出来。为什么要提出这样一个概念呢？简而言之，就是要突破硬笔书法在新世纪之初遇到的发展瓶颈。当时，构成阻碍硬笔书法发展的问题较多，归纳起来：其一，"书法热"热度降低，作为书法发展的外在动力开始失去作用；其二，当代硬笔书法虽然经过了近 30 年的发展，走过了实用的钢笔书法阶段和实用与艺术相结合的硬笔书法阶段，但独立的艺术身份问题一直未得到解决，内在发展动力不足问题开始显现；其三，受商品经济意识的冲击，硬笔书法组织出现涣散现象，人才流失严重；其四，随着信息时代的到来，书法开始进入后书写时代，书法的边缘化问题逐渐凸显，等等。为了走出困

李冰 / 毛笔书法作品　　　丁谦 / 毛笔书法作品　　　高继承 / 毛笔书法作品　　罗云 / 毛笔书法作品 局部

境，必须统一思想，解决实际问题，"大书法"理念的提出就成为一种必然。经过随后几年时间的酝酿，"大书法"理念得以确定下来，即"大书法理念的基本定义就是以汉字为载体，包含各种书写和锲刻工具所创作的艺术作品，如书法、硬笔书法、篆刻、刻字等"。2017 年 6 月，在中国硬笔书法协会第六次全国会员代表大会上，把"弘扬中华文化，践行大书法"作为一项宗旨正式写入协会章程；2021 年 7 月，在"中国硬笔书法协会省级协会负责人党史学习教育学习会"上，"大书法"理念被确定为中国硬笔书法协会的"立会之本"和硬笔书协会员的"从艺之本"，是"大书法"理念的深化。

"大书法"理念的提出对新时期硬笔书法的发展意义十分重大。首先，在理论上解决了长期困扰硬笔书法发展的艺术身份问题。在"大书法"提出的同一年举办的"第一届全国硬笔书法家作品展览"中，具有现代意义的硬笔书法作品大量出现，这一现象预示着硬笔书法在创作上开始向纯艺术转型；其次，大书法理念从理论上构建起了当代的书法艺术体系，即把书法、硬笔书法、篆刻、刻字等艺术形式并置在同一艺术体系内。在确认硬笔书法独立艺术身份的同时，还为硬笔书法的发展创造了新的生态环境；

其三，明确了硬笔书法的发展方向。在硬笔书法界形成了"践行大书法就是在弘扬中华文化"的共识，坚定地走文化发展之路。近十余年来，由于贯彻和践行"大书法"理念，硬笔书法事业在展览出版、普及教育和对外交流等领域都呈现出了前所未有的繁荣局面。

就概念本身而言，"大书法"是信息时代以来书法进入后书写时代的产物，是为了区分现行"书法"概念和整合书法资源而提出来的。在现实中，人们对"书法"概念的界定并非十分清晰，有时是指"书法艺术"，有时是指"实用书法"，亦或是指"传统书法"等等，这种现象的存在，也在侧面反映着当代书法发展的现状。《说文解字·序》云："著于竹帛谓之书"，"书"为书写之意；《周礼·保氏》云"养国子以道，乃教之六艺"，"六艺"之一为"六书"，周代之"书"包含有识字与书写两种含义。自东汉史书中出现"工书""善史书"等对"书"的记述以来，在实用基础上用以指代书法之意开始明朗；魏晋以降，随着书法艺术的自觉，"书"的概念逐渐被限定在毛笔书法一系，"书法"一词在这一时期也开始使用；自清乾嘉始，凡前代在甲骨、金石、竹帛之上用锥、凿、刀、笔、寻所铸、刻、鎏、凿、书之文字均可作为书法研究之资料，"书"的外延也因此

得以扩大化；清末民国以来，西风东渐，书法的边缘化催生了现代书法艺术，"书法"几乎成为书法艺术的专用名词。传统意义上的"书"具有"艺术的形式、审美的体现、教化的象征、文化的承载"等特征，而现代意义上的"书法"则更具有专业性和艺术性特征。比较而言，一为广义概念，一为狭义概念。"大书法"也是广义上的书法概念。在内涵上，是对"书"原始意义的一种回归，但其所指及功用却不尽相同。

（二）"大书法"艺术体系的构建是书法艺术门类拓展的需要，也是新时期书法艺术发展的一种必然。

"大书法"理念认为，"大书法"的艺术体系应该包括书法、硬笔书法、篆刻、刻字等。2017年12月，刘宗超发表在《中国书法》中的《"大艺术观"与当代书学研究》一文从学理上也阐明了同样的观点。文章认为，从整体上看，"艺术"是由艺术自身之"内生态"与外在相关的"外生态"两大系统构成，"内生态"指具体的艺术门类，每个门类下包括更为具体的艺术样式，具体到"书法"，在当代则有毛笔书法、硬笔书法、篆刻、现代刻字艺术等具体的样式。

首先，之所以可以构建起大书法艺术体系，实与书法的本质属性及存在方式有关。张怀瓘《文字论》说："阐坟、典之大猷，成国家之盛业者，莫近乎书；其后能者加之以

玄妙，故翰墨之道生焉。"张怀瓘认为，文字书写的基本功能是实用性，因"加之以玄妙"而衍生出书法艺术来。"玄妙"是何物？应该包括两方面内容，一是哲学层面的"玄"，如《易　系辞下》所言之"以通神明之德，以类万物之情"，正是"书以载道"，汉字的书写才有可能跨越过实用的层面；二是技术层面的"妙"，如传蔡邕《九势》所言之"唯笔软则奇怪生焉"，正是毛笔的使用为书法艺术提供了技术上的保障。从艺术生成论的角度来考察，书法的本质中天生就具有文化的和艺术的两种属性；从书法存在方式的角度来考察，书法通过实用的、艺术的形式存在于社会的政治、经济、文化、日常等各种层面的生活中，构成了书法的多极存在方式。正是书法本质的二重属性和存在方式的多极化特点为"大书法"概念及其艺术框架的提出提供了学理上的支撑。

其次，汉字是现代书法、硬笔书法、篆刻艺术、刻字艺术等艺术形式的共同载体，笔画线条、空间结构、章法布局等是各艺术门类所共有的基本艺术元素，它们与传统书法有着扯不断的渊源，如果抽掉传统书法这个基本内核，它们都将回归到实用与工艺的原点上来。

我们分别来看一下各个具体艺术门类的情况。1. 现代书法是直接在传统书法基础上成长起来的，清末民国以来，

陈联合 / 毛笔书法作品　　　　司马武当 / 毛笔书法作品　　　　崔国强 / 毛笔书法作品　　　赵国柱 / 毛笔书法作品

西风东渐，科举废止，钢笔逐渐取代毛笔，原有的文化生态环境不复存在，传统书法开始边缘化。随着中国现代教育及现代艺术体系的建立，传统书法的专业化和艺术化就成为一种历史的必然。2.据敦煌学者李正宇先生研究，硬笔的使用早于毛笔2000余年，且硬笔书法的发展脉络一直没有中断过，从这个角度来讲，硬笔书法本来就是传统书法的一个重要组成部分；另外，在现代硬笔书法（硬笔书法理论习惯以钢笔传入中国为界将硬笔书法的发展史分为古典和现代两个时期）艺术化的过程中，传统毛笔书法的滋养起到了决定性作用。3.篆刻艺术的历史最早可以追溯到殷商时期。宋元以后，由于文人的介入，篆刻开始被纳入"诗书画印"文人艺事序列。尤其是清乾嘉以来，文字学兴盛，"印从书出"的印学理念开始深入人心，篆刻与书法的关系愈发紧密，文字学和书法是篆刻家的必修课。4.中国的刻字历史可以追溯到甲骨文之前，从先秦甲骨、金石、竹木刻字，到后来各时期的摩崖刻石、墓志题记、碑版刻帖、牌匾楹联等，已经形成了独立的古典刻字艺术体系。中国现代刻字艺术是受到日韩刻字艺术的影响才开始出现的，在其"本体语言"中以书法元素最为根本，在艺术理论界关于刻字艺术是"艺术"还是"泛艺术"的争论多源于其复杂的工艺，而起主导作用的是书法元素。

其三，相关学者认为，内部艺术形式及外部学科之间的融通关系是"大艺术观"所关注的主要内容。在"大书法"艺术体系内，凭借传统书法的历史渊源，各艺术形式之间天生就具有不可分割的血缘关系，其融通关系也因之显得更加紧密。1.现代书法以其传统积淀和现代发展所积累下来的优势，始终在大书法体系中占据主导地位，无论是艺术创作还是理论研究都在深刻地影响着其他子艺术形式的发展，这一点毋庸置疑。2.在现代硬笔书法艺术化的过程中，传统书法和现代书法的滋养作用自不待言，作为反馈，硬笔书法对适合硬笔小字特点的"小品"式样的发展与完善应该是对现代书法发展的一大贡献，使传统的条幅、中堂、

李冰／硬笔书法作品　　熊洁英／硬笔书法作品

张俊／毛笔书法作品　　卓勇利／硬笔书法作品

手卷、对联、扇面等书法式样中增加了一个完善的"小品"式样。另外，硬笔书法领域首倡"大书法"理念，对当代书法、篆刻、刻字的理论研究与艺术创作所产生的影响是不可小觑的。3.作为现代艺术，刻字艺术首先在创作中引入了平面、色彩、立体三大构成等西方艺术观念，使用新材料，运用新手法等等，都为"大书法"的创作开辟了新的领地和空间，在创作观念的引导方面发挥了不小的作用。4.篆刻的性格介于书法与刻字之间，现代篆刻在传统篆刻的基础上进行全方位的现代性开发，在用刀技法和印面章法等方面的创新与突破，极大地发挥了创作过程中刻、写、制的自由度，印面有限的空间内成为一个可以尽情表达和抒情的大舞台，在创作观念上给予现代书法以积极地影响，并与现代刻字构成了双向影响。

其四，"大书法"艺术体系的构建是一种历史的必然。"大书法"理念的提出和艺术体系的构建虽然始于硬笔书

惜寸阴（附款）

惜寸阴 印石

韩天衡 / 篆刻作品

法领域，但其所涉及和提示出的问题是具有普遍性的。处在新的历史发展时期，每一种艺术门类、艺术形式都需要突破自身的局限性，去面对未来的发展问题。1.从传统书法到现代书法的转型过程来看，在书法的专业化和艺术化过程中不可避免地受到西方学科和艺术体系的规训，即所谓的"科学化"，书法本质中的文化和艺术这两种属性开始出现分离，并形成书法学和书法艺术两个发展方向。从今天的发展结果来看，其优势自不待言，而"因专业化而

狭义化"弊端也已经显现出来。2.对于现代硬笔书法和刻字艺术而言，它们在新时期所面临的主要困难就是艺术身份的认同问题，在书法界一些持"唯毛笔论"者，因为刻字艺术在创作中运用了设计原理与雕刻技术而将之视为泛艺术，因为硬笔书法书写工具的表现力不如毛笔而将之视为非艺术等等，这些否认的声音对二者带来了许多负面的影响。所以，打破传统的狭隘的观念，提倡有利于当代艺术发展"大书法"观和构建"大书法"艺术体系就成为书法发展的一个时代性需求。从近十余年的发展情况来看，"大书法"观的提出与践行，在书法创作、理论研究、书法教育等领域都已经见到成效。

二、"大书法"观与当代书法的艺术创作

当代书法的创作重心更倾向于中国书法家协会，考察"大书法"观与当代书法创作的关系也离不开中国书法家协会的展览。

2009年7月11日《光明日报》发表了张海先生以《时代呼唤中国书法经典大家》为题的文章，关于书法的文章发表在《光明日报》上，所代表的更多的是其社会意义。文章中指出："应当站在时代的高度，高屋建瓴，拓宽视野，打破作茧自缚的门户偏见，建立'大书法'观，把一切古代的优秀书法遗产和时代的表现手法都纳入自己的艺术视野之内"。张海先生以其中国书法家协会主席的身份，在书法创作领域提倡和使用"大书法"观应该是具有代表性的。如何理解这一"大书法"观呢？其一，时代性，文章的题目中已经给出了"大书法"观的使用语境，目的是为了解决现实问题；其二，开放性，提倡书法创作要抛开流派、风格门户之偏见；其三，广义性，"大书法"与现行的"书法"（书法艺术、毛笔书法）是一对互生概念，因有狭义之"书法"，才有广义之"大书法"；其四，包容性，"不论碑派、帖派，行草书还是篆隶甲骨简帛写经，不论是传统书法还是现代书法，只要符合书法艺术基本特征，在书法艺术的"底线"之内，都应该成为我们的关注对象"。

考察当代书法创作的发展线索，主要有两条：其一是以中国书法家协会通过国展主导的以传承为主的线索，这一系以书风的演变为特色，已经走过了20世纪80年代的以取法王铎、傅山大字行草为主的明清书风，20世纪90年代的以取法手札、小楷为主的晋唐行草、明清小字书风，新世纪以来的以取法二王为主的魏晋书风等几个发展阶段，代表着当代书法创作发展的基本状态；其二是以自由艺术家和高校学者为主体的以创新为主的线索，这一系以流派

的出新为基本特点。从1985年开始，到以后的十余年时间里，先后出现了现代书法、书法主义、新古典主义、学院派、新文人书法等数个流派，代表了当代书法创作的创新形态。从书法发展史高度来看，张海先生在《时代呼唤中国书法经典大家》一文中对当代书法创作发展情况的评价是比较客观的：其一，书法创作明显会受到展览机制和市场经济的影响；其二，书法创作的发展基调以继承传统为主，创新为辅；其三，继承与创新虽有成绩，但未达到社会和界内期许的深度和层次。由此可知，在书法创作领域倡导"大书法"观并能够引起相应的共鸣，应该与这种现状有着直接关系。

如果按照"大书法"观的方法回过头来考察当代书法创作的发展情况，我们发现，当代书法有一个自身难以解决的问题，即前文提到过的在传统书法现代转型过程中所表现出来的"因专业化而狭义化"局限性问题。其表现有三：其一，从书法发展史的高度来审视当代书法展览的评审标准及其机制问题，一方面，入展标准的定位有其时代的局限性，另一方面，竞争机制是否真的有利于书法艺术的长久发展值得商榷。展厅时代的到来，为书法艺术在现代道路上的发展提供了新的平台，但也容易陷入古人曾经说过的"字内求字"封闭性怪圈；其二，当代书法的专业化教育已经经过了几十年的实践，现代艺术教育模式下的书法教育到底能够培养出哪一种类型、哪一个层次的书法创作人才，值得关注。在唐代，曾出现过由皇帝李世民提议开设的"书法班"，主讲教师是书法史上占有一席之地的欧阳询、虞世南、褚遂良等大家，而这个"书法班"学员的名字在当时和后来却没有一个被提及过，这一现象是否会重演呢？其三，如今，可谓政治昌明、经济文化繁荣，书法的资料、教育、展览等内部生态环境也是以往各个历史时期所不能比拟的。在这个时代中，名家辈出的现象已经出现，但是否能够出现时代大家，还是一个未知数。名家也好，大家也好，关键在于"艺术是人的问题"，信息时代的到来，我们永远也回不到由所有文化精英参与、毛笔书法用作日用和消遣的那个时代。

长期以来，在书法领域一直存在着关于书法的"艺术论"和"文化论"的争论。从学理上考察，这种争论源于书法本质的二重性，即书法的"艺术性"和"文化性"，二者本是书法硬币的A面和B面，如果在理论上各执一端，一定是谁也说服不了谁，但是，在实践中，可能会出现另一番景象——所执观点不同，所选择的创作、研究和发展的路线可能是截然不同的。这种现象，也是传统书法现代转型中所出现的"因专业化而狭义化"的一种具体表现。

笔者认为，把握住书法本质的二重属性这一特征，运用"大书法"观的方法来看待和解决当代书法问题，很多现实问题可能都会得到很好地解决。

就创作观念、表现手段、形式语言、材料运用等方面而言，毛笔书法、硬笔书法、篆刻、刻字等"大书法"子艺术门类在新世纪以来都有所创新和突破，都在不同程度上表现出各自的特点，而且相互之间有借鉴和影响。"大书法"观在各自的艺术创作中亦均有充分的体现，因毛笔书法所表现出来的厚度、宽度和深度足显示其在"大书法"艺术体系中的地位和代表性，故不再赘述。

三、"大书法"学与书法理论研究和书法学学科建设

（一）"大书法学"与当代书法理论研究

当代书法理论研究已经突破了古代书法所涉及的研究领域和研究方法，近40余年来所发表的论文和出版的著作在数量和质量上都已超过了古代，对整个书法史来说，

张氏珍藏

心静斋

张华庆 / 篆刻作品

张华庆 / 刻字作品 / 吾心知足

无论宏观或微观，均取得了令世人瞩目的成果。

现代书法美学出现于 20 世纪 20 年代，作为一门独立的学科完成于 20 世纪八九十年代。兴起于 20 世纪 80 年代的书法美学大讨论是发生在当代书法史上的一件非常重要的事件，已经构成当代书法史中不可或缺的一环。其现实意义有四：其一，它改变了人们的古典书法观念，使"书法"成为一门独立的"艺术"；其二，它拓展了书法理论研究的空间，同时也把技法探讨和书法史的研究引向深入；其三，它突破了非碑即帖的审美局限，敦煌写经、西域残纸、秦汉魏晋简帛、断砖破瓦、无名墓志、二流书家作品等均被纳入研习视野，引发了各种流行性书风和探索性流派的出现；其四，更为重要的是，它缩短了书法理论长期落后于其他人文社科理论的距离，增强了书法学学科与其他人文、社会学科的对话能力。现代书法美学讨论与学术研究是在西方现代学术思想的影响下才开始出现的，如果用本文所讨论的"大书法"学视角回头审视发生在当年的这一书法学术现象，我们发现，书法美学讨论的"大书法"特征是非常鲜明的。比如，在对传统书法审美视野局限的突破方面和增强与其他人文学科对话能力、构建交叉学科方面都与"大书法"观有着极高的一致性。

中国是史学发达的国家，关于书法史的研究，在中国古代有着悠久的历史和深厚的积淀，而具有现代意义的书法史研究出现在 20 世纪 60 年代。近 40 年来，中国书法史的研究取得了长足的进展，无论是个案研究、专项研究、断代史研究还是通史研究，都可谓是硕果累累。其中，代表性著作是江苏教育出版社出版的七卷本《中国书法史》。

这种现象与现代高等院校书法教育的迅速发展不无关系。近十几年来，书法专业本科、硕士、博士扩招，书法研究机构与科研人员也随之在增加，研究成果也大多集中在书法史方面。由于队伍的专业化，书法史研究的范围也在拓宽，研究的深度也在增加，出现了精耕细作的局面。如内部研究涉及到书法的源流、风格、技法、书学思想、材料、工具、鉴藏等；外部研究涉及到书法的制度、经济、文化、教育、比较、传播等。如果用"大书法"学的视角来审视当代书法史的研究，我们发现有这样几点与"大书法"观是高度一致的：其一，在继承史学传统的同时能够借鉴西方史学思想和方法，并形成了自己的学术话语体系；其二，研究的问题意识在不断增强的同时，能够重视学科间的融通关系；其三，在研究范围不断扩大的基础上，能够把具体书法现象置放在大的文化背景下和大的社会生活中来考察。但也不无遗憾，比如，在先秦阶段的书法史研究中，书法史学家们忽略了硬笔先于毛笔存在的史实。敦煌学者李正宇先生在《敦煌古代硬笔书法》（甘肃人民出版社，2007.6）一书中通过考证证实，"甲骨文，钟鼎、剑戈、货币、玉器铭文，石鼓文，侯马盟书，秦权量、秦石刻文，以及战国、秦简牍、帛书，除了仍有硬笔刻画者外，更多的则是硬笔书写的"。这种情况的出现，一是可能与不掌握相关材料有关，再则可能与长久以来早已形成的"唯毛笔论"史观有关。

当代书学的发展大致分为两个时期，第一个时期为义理的凸显，即思想家对书学研究角度、方法的突破；第二个时期为思想家的淡出与考据家的凸显。总体来看，史强论弱，这与理论研究的参与者的知识结构和当代书法史学传统有关，在此不再赘述。

篆刻在艺术理论、技法理论、名家个案、风格演进、篆刻通史等方面均已构成自己的研究特色和脉络，可视为大书法艺术体系理论中的一处重镇。现代刻字艺术在传统刻字现代化、外来刻字中国化的实践与理论研究方面已经迈出了坚实的一步，这为其在当代书法的体系中确立独立的艺术地位提供了理论保障，因其发展历史较短，理论积淀尚不深厚。硬笔书法本来就是传统书法的有机组成部分，就发展历史而言，硬笔书法主导着毛笔广泛使用之前（西汉以前）的书法发展史，在毛笔书法主导书法发展历史以后，硬笔书法开始处在附属地位，但其发展历史一直没有中断过，直至毛笔退出实用舞台之后，硬笔书法的地位再次得以凸显，可以说，硬笔书法的发展历史是独立而连贯的；因书写工具的原因，直至二十世纪 90 年代硬笔书法才突破实用层面的局限，所以，硬笔书法一直未能形成对立的

艺术理论,但因与毛笔书法有着先天的血缘关系,很多时候,硬笔书法都在借用毛笔书法的艺术理论。

(二)"大书法"学与书法学学科建设

早期的当代书法理论研究是处在自发和松散的状态,能够开展系统化、专业化的理论研究是在高考恢复以后。当受过系统学术训练的书法爱好者和专业人士参与进来之时,相关学术成果才开始大量出现。据统计,目前全国各类高校中有本科招生资格者两百余所,硕士培养点一百余所,博士培养点二十余所,在高校的书法教育体系中已经建立起比较稳定的教学科研团队,并培养出一大批受过严格学术训练的专业人才。可以说,当代书法理论研究的重心在高等院校,与当代书法创作的重心在书法家协会一样,形成双峰并举的局面。

高等院校开展学术研究和招收硕士、博士研究生所依托的主要是书法学的学科建设,学科建设问题是高校书法发展的重中之重。书法学的专业和学科建设起步较晚,在高等教育体系中也缺乏相应的地位,所以,这就与当代书法快速发展的需求形成了矛盾。在过去的几十年里,书法一直处在交叉学科或综合学科的境遇中,反映在硕士、博士研究生的专业和学科的分类上,如有些综合性院校将书法史论或附设于文学、历史和哲学等学院的相关一级学科下。至于书法研究,则多依附于史学、美学、考古学、社会学等学科资源及其研究方法。为了摆脱这种尴尬局面,有很多从事高等教育工作的学者对此做了大量有益的工作。2011年,在教育部颁布的《学位授予和人才培养学科目录》中,艺术学从文学中分离出来,成为第13个学科门类,美术学成为一级学科,在美术学之下的书法学开始成为二级学科;2021年,在《博士、硕士学位授予和人才培养学科专业目录(征求意见稿)》中,开始将书法学与美术学并列,成为"美术与书法"一级学科,即学科代号"13艺术"中的"1356美术与书法"。自此,在中国传统文化土壤中孕育出来的最能代表东方文化特征的书法学具有了一级学科的地位,这对书法艺术的发展意义非凡。基于学科建设平台上的书法学已经成为当代艺术学、美术学中的显学,并广泛地融入到当代人文学科的体系当中。

今天,我们用"大书法"观的方法回过头来审视这一书法事件,这些年来的书法学学科晋级过程,正是一个运用"大书法"观来解决书法发展与学科建设之间矛盾的过程。

在讨论书法学学科的具体构架问题时,刘宗超的《"大艺术观"与当代书法研究》一文值得关注,文章认为,从整体上看,"艺术"是由艺术自身之"内生态"与外在相关的"外生态"两大系统构成。艺术"内生态"是指具体

的艺术门类,就"书法"而言,包括毛笔书法、硬笔书法、篆刻、现代刻字等几种具体样式;艺术'外生态'是指影响艺术状态的一系列巨大的社会力量,如人、自然、社会、文化、经济、宗教、技术、政治、法律等因素,它们构成艺术发生发展的动力因素。文章把书法学学科建构分为两大块面:如书法史学、书法哲学、书法美学、书法评论、

熊洁英 / 刻字作品 / 静

洪顺章 / 刻字作品 / 典

书法比较学、书法分类学、民间书法学、书法文献学、书法教育学、书法管理学等构成书法学科的经线，如书法心理学、书法伦理学、书法文化学、书法社会学、宗教书法学、书法考古学、书法经济学、书法市场学、书法传播学、书法环境学等构成书法学科的纬线。刘宗超基于"大艺术观"而提出的"大书法观"，并以此构建起来的书法学学科框架是比较合理和科学的，可以从书法存在方式的多极化特征中为其找到学理上的依据。

余论

"大书法"提出于本世纪前十年的中后期，是后书写时代的产物。作为一个书法概念，"大书法"的内涵并没有超出古代"书"的范畴；作为一个艺术体系，"大书法"包含书法、硬笔书法、篆刻、刻字等艺术形式；作为一种艺术观念，"大书法"强调用宏观的、多维的、系统的视角和方法来看待书法本身和书法问题，具体表现为"大书法"史观、"大书法"艺术观、"大书法"学观、"大书法"文化观、"大书法"教育观等。作为一种行动理念，"大书法"又可以引导书法的艺术创作、理论研究、学科建设、对外交流等。提出"大书法"的学理基础是书法本质中的双重属性及存在方式的多极化特征。现代书法发展的特点是书法学学科的专业化与分支化，"大书法"致力于揭示书法二重属性之间、多极存在方式之间的内在逻辑关系，以弥补现代书法因专业化而易狭义化、因分支化而易松散化的不足。

参考文献：

[1] 张俊，大书法理念释读，《中国大书法》，上海书画出版社，2020

[2] 刘宗超，"大艺术观"与当代书学研究，《中国书法》，2017.12

[3] 张海，时代呼唤中国书法经典大家，《中国书法》，2008.8

[4] 李正宇，《古代敦煌硬笔书法》，甘肃人民出版社，2007.6

[5] 祝帅，在"科学"与"书学"之间——20世纪前期中国书法理论研究的现代化进程及其学术反思，《美术观察》，2012.7

[6] 李一、王谦，树立"大书法"观念，重续书法传统——基于研究本体的书法学发展刍议，《大学书法》，2021.3

[7] 陆明君，中国美术学70年回望 书法篇，《美术观察》，2019.10

[8] 毛万宝，新学科：崛起于新时期——二十世纪末至九十年代初书法美学研究述评，《青少年书法》，2007.3

张华庆 中国硬笔书法协会主席、民进中央开明画院副院长、上海书画出版社《中国大书法》丛书主编。

张俊 中国硬笔书法协会理事、学术委员会副主任，中国书法家协会会员，渤海大学教授。

李冰 中国硬笔书法协会党支部书记、副主席兼秘书长，中国书法家协会刻字硬笔委委员，上海书画出版社《中国大书法》丛书副主编。

李文宝 / 刻字作品 / 欢天喜地

中国大書法

大书法展厅

陈联合

　　字子恒，1955年生于河北藁城，毕业于解放军艺术学院、北京师范大学。原海军电视中心主任。中国硬笔书法协会副主席，中国书法家协会第五、六届专业委员会委员，中国楹联学会名誉副会长，楹联书法培训中心导师，中国书画收藏家协会理事，中华诗词学会会员，野草诗社副理事长。被清华大学美术学院等多家单位聘为书法教师，河北美术学院终身教授，国家开放大学书法教育艺术顾问，全军书法展诗文监审等。

文心有寄
——陈联合诗词书法题咏九章（节选）

文 / 陈联合

古风·港澳行

一

九龙怀抱吉祥地，
五瓣簇拥欢喜心。
书道良朋溱岸聚，
挥毫润墨敬知音！

2019年3月21日至25日，与中国硬笔书协张华庆主席，中国硬笔书协书记、副主席、秘书长李冰，中国硬笔书协监事长熊洁英，书法家靳军民先生及北京佰晟教育孔德玉校长、桂先进书记、高莉莉副校长等游学访问团，赴港澳采风与港澳书法界同仁交流雅集，随感并记之。借此，兼答港澳书道同仁给予的热情款待！

二

维多丽亚港湾美，
夜色迷离帘幕垂。

恰是春分云霁月，
红船驶映景生辉。

三

细雨霏霏访澳门，
垣墙历历忆长存。
金迷纸醉晃人眼，
美味万豪朋友尊。

四

春光万里紫荆艳，
港澳之行信步轻。
感叹东方文化灿，
圆融华夏念真情！

五

三军将士守香港，
使命崇高浩气扬。
翰墨诗书歌战友，
欣为祖国著荣光。

海风尽拂，紫荆花开。和风喜雨，有凤来仪。在这美好的春之夜，我们相聚

在香江沙田车公庙溱岸八号会所这个美好的地方，举行翰墨雅集。

古人云，人生之乐，在于读书、交友、游历名山大川。今天我们游览感怀香江山水，又以书会友，以墨寄情。感念时代、感念师友之恩，这是一件多么有意义和快乐的事情啊！缘此，我即兴写了一段诗句，与大家分享："九龙怀抱吉祥地，五瓣簇拥欢喜心。书道良朋溱岸聚，挥毫润墨敬知音！"

借此，祝福各位朋友，身体健康，精神愉快，万事顺遂！祝福各位书家，人健笔健、书艺大丰、德艺双馨！祝福祖国更加繁荣昌盛！

赴日出访随记

2020年1月6日至14日，应邀访问日本，出席日本北九书道祭典委员会新年会暨张华庆大书法艺术馆一周年纪念祝贺会活动，期间一路途径东京、忍野八海、富士山、滨名湖、大阪、京都、奈良、北九州小仓城、福冈等观光采风随记诗篇留鉴兼答张华庆主席，师村妙石先生和李冰、熊洁英，高继承先生，翻译、导游汪春燕女士等诸位同道。

富士山

走近东瀛富士山，
风轻雨霁绽容颜。
常年积雪接天际，
岛国象征享宇寰！

赴日出访随记【之一】

元月8日，随中国硬笔书法访问团同道走进日本富士山，上午风雨交加，午后雨霁光风，天朗气清，一天内不同时段、不同角度看到了冬日的富士山。是日晚于滨名湖酒店。

滨名湖

滨名湖美盛酬劳，
清酒鳗鱼宴俊豪。
红茶普洱欢心饮，
难得兴酣意气高！

赴日出访随记【之二】

元月8日，下榻位于日本静冈县滨松市滨名湖温泉酒店，享受美味佳肴，品饮茶酒，温泉洗浴。异国他乡难得悠闲畅叙，借此，兼答高继承、汪春燕、白泓波、李玉贤、钱云品等诸位同道。

寺社园林

古都奈良殊胜境，
大和文化汉唐风。
通灵小鹿添情趣，
寺社园林瑞气融。

赴日出访随记【之三】

元月9日，走入日本原首都平城京，这里被誉为社寺之都，日本佛教文化的发祥地奈良。游览了东大寺（又称为大华严寺、金光明四天王护国寺，距今已有1600多年历史）、春日大社等，感受这里的建筑文化与自然风情。是日晚于藤田奈良酒店。

枯藤韧蔓

枯藤韧蔓向青天，
绕柏缠松着意牵。
逸态奇姿呈险绝，
凝筋健骨愈沉绵。
雄浑峻伟道而劲，
俯仰徘徊挺且坚。
道法自然师造化，
人书俱老可通禅。

赴日出访随记【之四】

走近日本奈良东大寺园林，观枯藤老树，如诗如画，意境独到，让人流连感叹，人生何尝不是如此？！唐孙过庭《书谱》有曰"人书俱老"，其大美之境耐人寻味，甚矣！

赴日出访随记【之五】

枯藤韧劲白蓄云。独枝抡翠峰逸。枝亭姿蓝隐现。瀟筋遒骨魚沉醉雅浑。魏法莘蘆运道法自然妙生化。人生俯仰细佃起处鉴历視冬可通禅。

己丑叶抄麦邑呆奈宾春大吉圆林记枯藤之新外付如蓮之埃携坑壞人冰道点返武笔再三示禁弥珠把人生蓬衔行言示是如此孤适忘去谱看回人去视老云大奥之坑对人品味去哉

子恒陳祖吴三哉

书法大家、诗人沈鹏先生致陈联合信札

联合仁君：

　　去岁初冬，大札置于案头已久。事务纷繁，兼以身体欠佳，未能及时奉复为歉。君诗书俱佳，当今甚为难得。章草是今草的前奏，我也曾临写，但不够深入。从君来信中看，颇有章今结合之意。希继续努力，前景未可限量也。

　　匆颂，年祺。

　　　　　　　　　　　　　　　　　　　沈鹏　二月九日

先生信札意深长。捧读咀华丹桂香。

望重温情亲后学。德高尚艺润群芳。

文心通会人书峻。墨韵浑融语境祥。

义理敦敦弥足贵。山阴道上不迷航。

沈鹏先生二月九日亲笔书信札。其关爱嘱正有加。余因来海南。昨日终于收到了这件几经辗转的珍贵信札墨迹。余感动、感激、感念不尽。随记之并敬答先生

二月廿日书于海南塘豪室河畔　陈祺远草浅

先生信札意深长，捧读咀华丹桂香。望重温情亲后学，德高尚艺润群芳。

文心通会人书峻，墨韵浑融语境祥。义理殷殷弥足贵，山阴道上不迷航。

——沈鹏先生二月九日亲笔书信札，关爱嘱正有加，余因来海南，昨日终于收到了这件几经辗转的珍贵信札墨迹。余感动、感激、感念不尽，随记之，并敬答先生。

元月12日，与张华庆、李冰、熊洁英、高继承同道应日本著名书法篆刻家师村妙石先生之邀来到他的家中品茶。其家室楼宇宽敞，金石篆刻、书画典册琳琅满目，可谓瑞气盈庭。师村妙石先生热爱中国文化，继1972年首次访华后已来中国219次，为中日和平友谊做出了突出贡献。他曾多次谈到他的艺术之根与书法创作的原点在中国。他还发愿要在有生之年篆刻1万个寿字，创作5万幅书法作品留世。

艺载和平

中日良朋共品茶，诗书金石润邦家。
心仪甲骨汉文化，艺载和平四海夸。

真诚互鉴

岛国东瀛九日行，文明共享踏歌声。
人类地球同命运，真诚互鉴济和平。

赴日出访随记【之六】
随中国书法访问团日本之行随感，元月12日于小仓城观光途中。

汉字奇缘

风云际会宴群英，畅叙交流意若泓。
中日书家亲翰墨，因缘汉字最钟情。

赴日出访随记【之七】

随中国书法访问团日本之行随感，元月13日于北九州皇冠酒店。

张华庆大书法艺术馆（日本馆）开馆一周年纪念祝贺会，令和二年（2020）北九书道祭典委员会新年会1月13日在日本北九州市皇冠酒店举行。

中国硬笔书法协会主席张华庆、副主席兼秘书长李冰、副主席陈联合、副主席高继承、监事长熊洁英和专程赴日参加周年馆庆系列活动的中国书法家访日代表团全体成员，日本北九州市市长北桥健治，日本国会众议院议员城井崇，北九书道祭典委员会会长师村妙石等各界朋友200余人出席令和二年新年会暨张华庆大书法艺术馆馆庆纪念祝贺酒会。中国书法家访问代表团成员：黄德杰、赵洪生、陈辉、刘伶凤、唐勇群、黑婷婷、郑素华、徐维国、初颖、白泓波、钱云品、郝成刚、李玉贤、常耀东、马卫华、孙文策、邓吉弟。

傍海依山别有天瓦风轻气爽自欣然

九金悬典雅烟霞泳翰墨清华益道

孙围榈点茶惟往手唱一见性念苏英

热ノ名逮振大书法化育延芳兴郭火传

光二〇二〇年元旦广超遥远日本九九枚
荒松片山九龛张羊羹大书法艺术银点装
畅叙武悦良为远沉之于炷陈祺言芯浅

凤云际会安翠善暗叙交流壹善

泓中日走家亲翰墨因孙谨字

永钟情

公元二〇二〇辛元子十三日张华荄大走法艺术报南年
祝贺会 令和二辛小九为走进祭典姜荄余新辛食
连日来小九为宣宣酒店来川 小九为市长小桥健江政词
十日走京如罹画葊其叙友情
于坐陈祖二昌浅

李岩选，字寻璞、岩中选玉，号砺石斋主。1948 年出生，山东省临沭县人。出身教师世家，毕业于曲阜师范大学。从教多年，曾任临沭县文化局副局长，后供职于山东出版总社（今山东出版集团），任编审。

李岩选从事教育、文化、出版编辑工作四十余年，业余时间潜心研究书法，其作品多次在国际、国内各类大赛中获奖。先后出版书法专著、字帖、光盘等六十余种，发表文学作品、学术论文五十多篇，作品被多家美术馆收藏。

现为中国书法家协会会员、中国楹联学会理事、中国硬笔书法协会荣誉副主席、中国硬笔书法协会山东办事处主席、山东省文史研究馆馆员、山东省楹联艺术家协会主席团成员、山东羲之书画艺术研究院院长。

李岩选　行书《自作诗》

李岩选／楷书 毛泽东《七律·登庐山》

健笔凌云气贯虹

文／沈鸿根

山东书法名家李岩选是我的老朋友。我们曾经在成都一起讨论书法教材的编写，在日本参加中日书法展，在北京参加大书法国展作品的评选工作。近来他准备出版作品集，请我作序。尽管我老眼昏花，且腰病不能久坐，还是应承下来，写几句以表心意。

出生在羲之故里、书香世家的李岩选，从小与书法结下不解之缘，当教师的父亲是他的启蒙老师，后师从王小古、张寿民、包备五等诸位名家，研书从艺，临碑摹帖，孜孜不倦几十年，书艺大进，收获颇丰。不仅作品多次在国内国际书法大赛中获奖，而且还出版了几十种字帖与专著，令人称道。在研习书艺上，他极刻苦，池水为墨。先由唐楷入门，接着兼习魏碑，继之专攻二王行草，然后又上溯秦篆汉隶，故善各体书。除了力学不倦外，更难得的是风神颖悟，能得其道，通其变，把正、草、隶、篆、行五体合在笔端，相互交融，"法从古意亦步亦趋求典范，道遂我心不雕不饰但率真"，自成一家。

李岩选书法有三大特点：一是功力深厚；二是气势豪迈；三是书以载道。

我见过他临的王羲之《初月帖》《上虞帖》《远宦帖》，孙过庭《书谱》以及东晋《爨宝子碑》等，不论工楷逸草，砥笔砺墨无不察之尚精，拟之贵似，像龙像虎，有形有志，功力深厚。

书法贵用笔，用笔贵用锋。用笔之道，千言万语，只是"中锋"两字为要。正因为李岩选笔墨功力深厚，擅于中锋用笔，加上性格豪爽，所以他的书法笔正力健，爽爽有神，掷地作金石声，有一种阳刚之美。

请看行草书中堂："五十余年乱涂鸦，笔塚墨池任挥洒。老来始觉功夫浅，愧对前贤说书法。"用笔从篆书化出，笔圆锋中，龙腾虎跃，筋血入骨，字字飞动，笔下风骨凛然，纸上豪气冲天。在他"笔塚墨池任挥洒"的同时，使人感到天风海雨扑面而来，壮怀激烈！这壮怀之激烈，不只在于力健，还在于惊涛拍岸，高潮迭起。如直揭而下的"挥"之长竖，一撇斜下的"夫"之长撇，似长戟，如利剑，动人心魄！至于"觉"字的浮鹅钩，翻笔向上，摇曳生姿，

雲 兩 冪 向 百 上 大 一

黃 瀨 熱 洋 旋 慈 江 山

乙 江 風 看 冷 龍 邊 飛

天 吹 世 眼 四 躍 崎

余音袅袅，更为雄强之书风平添了几分媚趣。

而他的楷书另有一功，以"博文约礼扬正气，摒丑易俗树新风"这副对联为例，字形在唐楷魏碑之间，用笔以方笔为主，铺毫行笔，点画斩钉截铁，结构内紧外松，方正刚强。虽无龙跳天门之势，却有虎卧凤阙之态。用立国以德扬正气，用修身以礼树新风，妙在内容与形式相契合，相得益彰。

我对他的隶书亦感兴趣，原因在于"不一般"。他所撰写的"博学弘书道，笃志壮国风"这副对联典型地体现出这一特点。此联虽说是隶书，但诸体兼容，如"志"字，隶中带有篆韵；"学"字，隶中带有行意；"国"字，隶中带有楷法。不衫不俊，楚调自歌，且雄且肆，别具意态！

当今书家，大都喜欢抄唐诗录宋词，不是胸无点墨，就是怀无大志。李岩选不是这样，喜欢书写自撰诗联。诗如："龙之图腾起玄黄，古老文明历沧桑。斗转星移千百载，继往开来谱华章。""北碑南帖本相融，奇巧拙雅各有风，何须只仗一家言，博采众长品自生。"联如："金石为开

志可鉴，诗书在腹气自华""巍巍哉千峰耸立太行志，浩浩然万代弘扬华夏魂""安邦兴业朝阳已从东方起，富国强民旭日正向中天升""九州诗咏改革赋，四海乐奏和谐章"等，都以笔抒情，以笔写志，以笔追梦，一句话：书以载道。坚定文化自信，把握时代脉搏，讴歌社会新风。

李岩选的书法雄强刚健，如果笔墨能圆融些，可以去其粗；李岩选的诗联热烈率真，如果格律能妥帖些，可以去其俚。那么，"风骨潜藏于笔端，霜竹傲三秋；孤神独逸于云外，墨龙游九天"。在金石声中增添书卷气，其艺则更上层楼！

二〇一九年十月二十七日

沈鸿根，笔名江鸟，著名书法家，文艺评论家。
中国书法家协会会员、中国硬笔书法协会顾问兼学术委员会主任、上海硬笔书法家联谊会会长。

李岩选／草书 李白《春夜宴桃李园序》

傳家有道唯存厚

慶世無奇但率真

李岩选／楷书　《传家处世》联

131

李岩选／草书　《沂山联坛》联

翰墨羲之鍾靈毓秀

書蘊魏晉畫彰春秋

會古通今承前啟後

正大氣象時代風流

題山東羲之書畫藝術研究院成立六周年誌慶

李岩选 / 楷书 《题山东羲之书画艺术研究院成立六周年志庆》

序

张华庆

　　"棠棣之华，鄂不韡韡。凡今之人，莫如兄弟。"是《诗·小雅》中《棠棣》的首句。释义为："高大的棠棣树鲜花盛开时节，花萼花蒂是那样的灿烂鲜明。普天下的人与人之间的感情，都不如兄弟间那样相爱相亲。"古人以"棠棣"的花比兄弟，盖以其两三朵彼此相依而联想也。

　　"棠棣之华"是我们这个展览的"灵魂"，取此名就是我们这些志同道合的兄弟同好以文会友，聚集在一起游艺雅集也。史上著名的雅集有许多，如"梁园之游""邺下酬唱""金谷宴集""滕王阁雅集""西园雅集"，等等，

为后世留下了无数的人文佳话。然而最让我们心驰神往的，要数"兰亭雅集"了。当时"群贤毕至，少长咸集"，场面空前。期间，王右军徜徉肆恣、挥毫泼墨，酒酣神畅之际，写出名满天下的《兰亭集序》，可谓千古风流。

　　我以为，"雅集"者，当须有雅人，有雅事，更当有雅兴。话说我们这个"棠棣之华"雅集起意要追溯到去年的八月，我与李冰、熊洁英等赴澳门举办"墨海掬珠"大书法展览，得澳门书法院院长欧耀南等诸兄鼎力支持，获得好评，圆满成功。在澳门期间，欣闻明年（壬寅）乃欧耀南兄七十

初度，我与李冰、洁英之意，由诸同好办展以为祝贺。时耀南兄谦让：诸兄办展大好事，不意单为我祝寿也。我云：亦善！然当须内含此意。我们诸位兄弟游艺雅集，也可谓艺坛盛事，兄弟之情可取名"棠棣之华"，有鄂鄂然华外发之意。返京后，予与王立翔、杨勇诸兄提及此事，亦获赞同。遂由吾曹六人为本展之首倡者，另邀海内外艺术家二十位，计廿六贤者共襄此盛。中国硬笔书法协会展览中心、《书法》杂志编辑部、澳门书法院三家连袂主办，澳门大学校友会协办，此大好雅事最终敲定，择壬寅金秋时节首展于濠江之畔。

汉字是中华文化精髓，数千年之中华文明传承至今，生生不息，屹立世界东方光辉灿烂，汉字之功不可没，我们就是中华文化的热爱者、传承人。本次雅集诸兄弟同好之作品缀辑成册，以作留念。我作为编者，样书已先睹为快，遂有感而发。古人有"立德、立功、立言"三不朽之说，若再增"立艺"，则把艺术推高一步，尊之曰"美育"。学识与品德自会在其中修炼提高，目光也自会放的远大，胸怀更加宽广。书法的研习，大概是人言言殊，各有其方法与体会，亦因人而异，因时而迁。我以为唯有不变的是求学研习之途没有终南快捷方式。传统经典非读不可，非学不解。本次雅集曰"大书法展"，何谓"大书法"，就是以汉字为载体，包含各种书写和锲刻工具所创作的艺术作品，如书法、硬笔书法、篆刻、刻字等。来自享誉海内

外著名艺术家的诸兄同好之参展力作，让我想起王羲之所说："夫欲书者，先乾研墨，凝神静思，预想字形大小、偃仰、平直、振动、令筋脉相连，意在笔前，然后作字。每作一波，常三过折笔；每作一点，常隐锋而为之；每作一横画，如列阵之排云；每作一戈，如百钧之弩发；每作一点，如高峰坠石；屈析如钢钩；每作一牵，如万岁枯藤；每作一放纵，如足行之趣骤。"想想这个过程真是何等的美好啊！我以为"棠棣之华"在这个伟大的时代必会成为有思想、有作为、有生机、有发展、有影响、有魅力的艺术群体。相信这个美的结合将不断涌现出精品力作，奉献给这个伟大的时代、国家、人民，定能让世人刮目相看。"棠棣之华"大书法作品展览定会行稳致远，续届源源，日后必获大鼎之辉煌！

岁次壬寅中秋月圆之时
张华庆于京华

参展艺术家作品

（按艺术家出生先后排序）

欧耀南

1952 年出生于广东中山，1979
年移居澳门。

书法师事广州吴子复高足林少明
先生，习隶、楷、篆、草诸体，喜古
今艺术品收藏。

作品入选第七届全国中青年书法
篆刻大赛。

作品曾多次参加国际书法交流于
新加坡、日本、韩国、葡萄牙、西班
牙、美国等。

作品被收录碑刻于河北、武夷山
及哈尔滨亚布力书法碑林。

现为中国硬笔书法协会常务理
事、主席团委员，中国书法家协会会
员，澳门书法院院长。

欧耀南／篆书／《诗经·常棣》

张华庆

1959 年 10 月生。别署九盦、清园、闲意室主人、兰玉堂主、津申、毅慈等。上海人，祖籍镇江，中国民主促进会会员。

现为中国硬笔书法协会主席、民进中央开明画院副院长、上海书画出版社《中国大书法》丛书主编、中国书法家协会硬笔艺术部秘书长、香港大书法协会主席、国际兰亭笔会副会长、日本国艺书道院顾问、日本北九书道祭典协会海外名誉顾问、国际书法教育家协会高级艺术顾问、香港书法家协会艺术顾问、香港硬笔书法艺术协会名誉主席、香港书法协会艺术顾问、香港硬笔书艺会艺术顾问、中硬书协香港女书法家协会永远荣誉会长、澳门书法院总顾问、台湾中华国际女书画家协会顾问、韩国碑林博物馆名誉理事长、张华庆大书法艺术馆（日本馆）名誉馆长、中国人民政治协商会议大连市沙河口区委员会第六、七、八届常务委员。

受聘为清华大学美术学院高研班教授、导师，天津大学特聘教授、华东政法大学兼职教授、西安建筑科技大学华清学院兼职教授、浙江传媒学院客座教授、青岛恒星科技学院教授、郑州工程技术学院客座教授、西安培华学院客座教授、辽宁经济职业技术学院荣誉教授、重庆师范大学历史与科学学院客座教授、四川民族学院客座教授、渤海大学美术学院客座教授、重庆移通学院艺术传媒学院客座教授、浙江万里学院特聘教授。

作品曾在德国、美国、澳大利亚、新加坡、日本、韩国、泰国、马来西亚、印度尼西亚、俄罗斯等国家及中国台湾、香港、澳门地区展出，被中央军委、国家体育场（鸟巢）、全国人大图书馆、辽宁美术馆、韩国碑林博物馆、香港大学等收藏。

书法作品曾做为国礼赠送国际奥委会前主席萨马兰奇以及韩国前总统金泳三、前总理李寿成，日本前首相村山富市、参议院前议长江田五月、中国国民党荣誉主席吴伯雄等国内外诸多政要。

编著有《杨仁恺的书画鉴定》，主编《中国大书法》丛书、《语文同步写字训练教程》《硬笔规范字书写教程》《中国经典名篇硬笔书法系列字帖》，编写《三字经·百家姓·千字文·弟子规》等硬笔书法字帖，主编《祖国万岁——全国第四届硬笔书法家大书法作品国展作品集》等百余部书法作品集册。

张华庆／隶书／《惟有应须》联

人生易老天难老，岁岁重阳，今又重阳，战地黄花分外香。

一年一度秋风劲，不似春光。胜似春光，寥廓江天万里霜。

张华庆／行草书／毛泽东《采桑子·重阳》

王立翔

上海书画出版社社长、总编辑，《书法》《书法研究》《书与画》杂志主编。中国书法家协会理事，中国硬笔书法协会常务理事、主席团委员，上海书法家协会常务理事。

身比闲云月影黯光堪澄性

心同流水松声升色共悠然

岁在壬寅初夏

山阴吴应萧

王立翔／行书／身比心同联

湖水流空碧，凭阑时晌夕寒山聚

秋净鸟行高，遥意千里浮生轻一毫丛

林数未逦杳霭隔渔舠

右録林和靖湖楼晚望岁在壬寅立夏山阴墨堂王萧

王立翔／行书／林逋《湖楼晚望》

李 冰

1968 年 8 月生。别署忻园、步云簃主人、牧云轩等，辽宁阜新人，中国共产党党员。

现为中国硬笔书法协会党支部书记、副主席兼秘书长，中国书法家协会刻字硬笔委委员，上海书画出版社《中国大书法》丛书副主编，香港大书法协会副主席。《中国钢笔书法》杂志顾问，辽宁省硬笔书法家协会主席。大连市社会科学界联合会常委、政协大连市第十一、十二、十三届委员。日本北九书道祭典协会海外顾问、香港硬笔书法艺术协会艺术顾问、香港书法协会艺术顾问、香港硬笔书艺会艺术顾问、中硬书协香港女书法家协会荣誉会长、澳门书法院名誉院长、韩国碑林博物馆名誉副理事长、张华庆大书法艺术馆（日本馆）馆长、中硬书协兰亭笔会会长。

受聘为清华大学书画高级研修班导师、天津大学特聘教授、青岛恒星科技学院教授、华东政法大学兼职教授、西安建筑科技大学华清学院兼职教授、辽宁经济职业技术学院荣誉教授、中州大学客座教授、重庆师范大学历史与科学学院客座教授、渤海大学美术学院客座教授、重庆移通学院艺术传媒学院客座教授、浙江万里学院特聘教授。

作品曾在德国、美国、澳大利亚、新加坡、日本、韩国、泰国、马来西亚、印度尼西亚、俄罗斯等国家及中国台湾、香港、澳门地区展出，被中央军委、国家体育场（鸟巢）、全国人大图书馆、辽宁美术馆、韩国碑林博物馆、香港大学等收藏。

书法作品曾做为国礼赠送国际奥委会前主席萨马兰奇以及韩国前总统金泳三、前总理李寿成、日本前首相村山富市、参议院前议长江田五月、中国国民党荣誉主席吴伯雄等国内外诸多政要。

编著有《杨仁恺的书画鉴定》《硬笔行书元曲名篇》《实用楷书硬笔书写》《硬笔书法 100 问》等。

宋人张子厚为天地立心为生民立命为往圣继绝学为万世开太平其达明义理挟植纲常缵述道统言难简则意深宏冯芝生稍之横渠四

是岁壬寅初秋风日晴和游热渐消忻园主人李冰记

李冰／行书／《开万世太平》

山光物態弄春暉

莫為輕陰便擬歸

縱使晴明無雨色

入雲深處亦沾衣

張長史《山中留客》之句

壬寅夏月竹園主人李冰

熊洁英

1972 年 2 月出生辽阳市，斋名莲坡居、荷堂，九三学社社员。

现为中国硬笔书法协会监事长、中国书法家协会刻字委员会委员、全国刻字艺术展评委、上海书画出版社《中国大书法》丛书副主编、香港大书法协会副主席、天津大学特聘教授、辽宁经济职业技术学院荣誉教授、渤海大学美术学院客座教授、重庆移通学院艺术传媒学院客座教授、浙江万里学院特聘教授，韩国碑林博物馆名誉副馆长、日本北九书道祭典协会海外顾问、香港硬笔书法艺术协会艺术顾问、中硬书协香港女书法家协会艺术顾问、澳门书法院名誉院长、张华庆大书法艺术馆（日本馆）执行馆长。

书法、刻字作品在俄罗斯、德国、澳大利亚、西班牙、日本、韩国、泰国、马来西亚、印度尼西亚等国家及中国台湾、香港、澳门地区展出。

书法、刻字作品被中国文字博物馆、第二十九届奥林匹克运动会（北京）组委会、中国国家体育场（鸟巢）、中央党校、民族文化宫、韩国碑林博物馆、辽宁省博物馆、辽宁省美术馆、吉林省美术馆、沈阳故宫博物院等几十家博物馆收藏，同时作为国际交流礼品赠送给韩国前总统金泳三、前总理李寿成，日本前首相村山富市、前参议院议长江田五月，中国国民党荣誉主席吴伯雄等。出版有《熊洁英书法作品集》《杰英书法空间》等。

熊洁英／刻字作品／舞

万壑松风鸣，百滩流水香

熊洁英／行草书／《万壑百滩》联

杨 勇

《书法》杂志副主编。中国书法家协会书法评论与文化传播委员会委员，中国文艺评论家协会书法篆刻委员，中国教育学会书法专业委员会理事，上海书法家协会理事，上海青年书法家协会副主席。上海市青年"五四奖章"个人获得者。

作品多次入展中国书协主办的书法篆刻展。论文获中国文联第二届"啄木鸟杯"年度优秀论文奖，入选第七届中国书法"兰亭奖"、全国第十一届书学讨论会等。发表论文八十余篇，出版专著《论书雅言》等六部。

杨勇／行书／郑板桥《竹石》

夜闌臥聽風吹雨

鐵馬冰河入夢來

放翁詩句　楊勇

杨勇／行书／《夜阑铁马》联

特邀艺术家作品
（按艺术家出生先后排序）

欧阳泽荣

字茂松，号松卢居士，斋号松月轩。1937年广东顺德。

从事教育工作四十一年，退休后主要是学习书法，推广书法工作，曾获澳门第二十六届全澳书画联展最佳创作奖及国内外之各种奖项，曾办个展四次，出书法集四卷。

获"黄山杯全国书画大赛"金奖、"第三届环境与全国书画摄影作文大"赛一等奖、"第三届中华名人全国书法美术大赛"二等奖。

现为澳门中国书法家联谊会主席、澳门书法院创院院长、中国书画研创学会（澳门）副会长等职。

欧阳泽荣\行书\李隆基《句》

黎胜培

《澳门日报》前常务副总编辑，书法爱好者，从事书法艺术活动二十多年，现为中国硬笔书法协会名誉理事，澳门书法副院长。

黎胜培／行书／《瑞日春风》联

黄企浩

男，1946年出生于上海。

自幼从沪上书法家胡问遂、徐伯清，画家张大壮学习书法。

1981年来澳门定居，书法作品多次入选全澳书画联展，作品有楷书、小楷、行书、草书。

2012年小楷作品入选上海《新民晚报》夜光杯全国书画大赛。

现为澳门书法院副监事长。

黄企浩／行书／李隆基《句》

许由（韩国）

韩国碑林博物馆理事长、馆长，中国硬笔书法协会海外顾问。

师村妙石（日本）

日本公社日展会员、评委，大奖选考委员、评委，北九书道祭典会长，西日本书道协会会长，西泠印社名誉社员，中国硬笔书法协会海外顾问。

师村妙石（日本）／篆刻作品／百花缭乱

师村妙石（日本）／篆刻作品／百华齐放

许由（韩国）／行书／《丈夫出家生不还》

赵维富

男，1949出生于广东斗门，七岁随家人移居澳门。

现任澳门文化艺术学会会长、澳门书法院副院长。

澳门当代艺术学会、澳门当代水墨协会、澳门国际油画学会、澳门老年书画家协会、澳门会展旅游文化学会副会长。

赏心堂（澳门）书画会副理事长、澳门书画社副社长等职。

赵维富／隶书／辛弃疾《周氏敬荣堂诗》

泰伯古至德以遜天下聞周公
去未遠二叔乃流言春風棠棣
夢秋日脊令原豈無良友生歲
晏誰急難

叔孫社長佳句

包根满敬刻

包根满／篆刻作品印屏

温子成

广东鹤山人，1951年生，广州暨南大学法律学院毕业，中国硬笔书法协会会员、澳门书法院副院长、颐园书画会常务理事。写五体画法，水墨画主攀古山水。

温子成／隶书／张九龄《和韦尚书答梓州兄南亭宴集》

棠棣聞餘興烏衣有舊
游門前杜城陌池上曲
詠江流暇日曹繁會清風
阻此脩始知西峰嶧同
相求

包根满

别署涵斋，1958年生，师承高式熊、余正先生。西泠印社社员、中国书法家协会会员、中国硬笔书法协会篆刻委员会副主任、浙派篆刻艺术研究院院务委员、宁波市文史研究馆馆员、沙孟海书学院研究员、宁波印社副社长、叔孺印社社长。

Unknown content

吴在权

1947 年出生于澳门，祖籍福建厦门。

现为权昌控股有限公司董事长、中国硬笔书法协会艺术指导、澳门特别行政区行政长官选举委员会委员、澳门城市大学校董会副主席、澳门福建学校校董会副主席、澳门书法院荣誉会长、澳门美术协会荣誉会长、澳门华夏文化艺术协会荣誉会长、澳门二咙喉诗友会荣誉会长。

曾任澳门特别行政区第一届政府推选委员会委员、澳门特别行政区第二、第三任行政长官选举委员会委员、澳门特别行政区第三、第四届立法会议员、福建省第七、八、九届政协委员。

李汝荣

中国硬笔书法协会会员、澳门书法院理事长、澳门华夏文化艺术学会监事长、澳门文化联谊会副理事长、澳门沙龙影艺会会员大会主席。

吴在权／帛书／兄弟

李汝荣＼隶书＼黄榦《刘正之宜楼四章》

杨开金

字垚德，湖北竹山人，曾任中国艺术科技研究所所长、中国文化报社副社长、中国文化传媒集团监事会主席、中国硬笔书法协会副主席，现为中国文化信息协会常务副会长、中国硬笔书法协会顾问、中国书法家协会会员、文化和旅游部老干部书画学会副会长。

杨开金／行书／周敦颐《爱莲说》

李惠华

1961年出生于广州，喜爱书法艺术。

书法作品参加中国、澳门展并获奖。

中国美术家协会会员、澳门书法院监事长、粤港澳大湾区美术家联盟理事兼水彩画艺委会委员、澳门文化艺术学会副会长。

李惠华／草书／汤起岩《四贤堂》诗句

毛泽东词浪淘沙北戴河 壬寅夏 刘振宇书

刘振宇

1959年生。第十三届全国政协委员、国家司法部原副部长、中国硬笔书法协会艺术指导、中国书法家协会会员。

周永腾

中国硬笔书法协会会员、澳门书法院副院长、澳门华夏文化艺术学会副会长、澳门老年书画家协会副会长、澳门颐园书画会会员、澳门中华文化与旅游产业协会副理事长、澳门相声艺术学会副理事长、澳门沙龙影艺会高级荣誉会士。

马 腾

女，出生于柬埔寨首都金边，自幼随家人移居澳门。2013 年书法师事澳门著名书法家欧耀南。

作品曾入选 1989 年全澳书画联展，2016 年 4 月澳门教育暨青年局举办《马腾书法展》，2018 年 11 月获取中国硬笔书法协会书法培训师资格，2020 年获聘为中国硬笔书法协会"书法教育工作委员会教学导师"，2021 年获中国硬笔书法协会授予"大书法教育优秀教师荣誉称号"。

现为小学及长者中心书法导师、中国硬笔书法协会理事、澳门书法院副院长兼秘书长、澳门女子书法画篆刻家协会副会长。

周永腾／行书／李柘《题敬荣堂》

马腾／行书／欧阳修《宋司空挽辞》

梁 秀

1977 年生，别署容与轩主人，中国共产党党员。

中国硬笔书法协会主席团委员、执行秘书长，中国硬笔书法协会党支部委员、工会主席、展览中心副主任兼秘书长、行书专业委员会副主任兼秘书长，香港大书法协会副秘书长，香港硬笔书艺会艺术顾问，浙江万里学院特聘教授，重庆移通学院客座教授。

被授予 2013—2015 年"中国硬笔书坛十大年度影响力人物""中国硬笔书协 2017 年度榜样人物""中国硬笔书协全国规范汉字书写推广大使"等荣誉称号。多次担任中国硬笔书协国展评委。毛笔书法作品在韩国、俄罗斯、日本、马来西亚以及中国台湾、香港、澳门等地展出，并被国家体育场（鸟巢）、韩国碑林博物馆等收藏。

梁秀／草书／杨万里《读严子陵传》

江 鹏

男，1979年9月生，毕业于华东政法大学。现为中国硬笔书法协会副秘书长、中国书法家协会会员、上海市书法家协会理事、华东政法大学兼职教授、全国大书法作品展览评委。

出版有《江鹏硬笔书法教学练习册》《学生必背古诗词硬笔行楷字帖》《江鹏书法作品集》等。书法作品几十次在全国性书法展览及大赛中获奖，被中国、俄罗斯、比利时、日本、韩国、新加坡的多家机构收藏。

江鹏／行草书／毛泽东《沁园春·雪》

罗永炜／硬笔书法／韩愈序文三篇

罗永炜／硬笔书法／韩愈序文三篇 局部

罗永炜

中国硬笔书法协会行书创作委员会副主任、中国书法家协会会员、广东省硬笔书法协会理事、两次担任中国硬笔书法协会全国"大书法"展览评委、第十届中国钢笔书法大赛特等奖获得者。

李双和／硬笔书法／古文三则

李双和／硬笔书法／古文三则 局部

李双和

中国硬笔书法协会理事，中国硬笔书法协会楷书委员会副秘书长、吉林省书法家协会会员、长春硬笔书法家协会副主席、民进长春市委员会文化出版委员会副主任、2012中国硬笔书坛年度影响力人物。毕业于清华大学美术学院高研班张华庆书法工作室，多次荣获国家级优秀书法教师荣誉称号。

"棠棣之华"大书法名家作品（澳门）展剪彩仪式

"棠棣之华"大书法名家作品（澳门）展在澳门大学开幕

由中国硬笔书法协会展览中心、《书法》杂志编辑部、澳门书法院联合主办的"棠棣之华"大书法名家作品（澳门）展，10月9日在澳门大学伍宜孙图书馆展览厅开幕，展览展出海内外26位书法家作品，此次展览旨在以文会友，游艺雅集，传承中华文化精髓。展期至本月18日。

中央人民政府驻澳门特别行政区联络办公室宣传文化部部长万速成，澳区全国政协委员暨澳门书法院荣誉院长梁树森，澳门基金会行政委员会委员区荣智，澳门智慧人文励政会会长吴在权，澳门霍英东基金会总干事史豪，澳门大学校友会会员大会主席区秉光，澳门日报常务副总编辑蔡彩莲，澳门美术协会会长陆曦，中国硬笔书法协会主席张华庆，中国硬笔书法协会党支部书记、副主席兼秘书长李冰，中国硬笔书法协会监事长熊洁英，上海书画出版社社长王立翔，澳门文学艺术界联合会主席梁晚年，澳门二龙喉诗友会会长任风尘，澳门书法院院长欧耀南，在澳门大学校友会理事长葛万金、澳门书法院理事长李汝荣、监事长李惠华陪同下剪彩。中国硬笔书法协会执行秘书长梁秀、篆刻委常务副主任包根满、教育委员龙斌青以及澳门各界知名人士、新闻媒体记者等出席了开幕式。开幕式由澳门书法院副院长兼秘书长马腾主持。

"棠棣之华，鄂不韡韡。凡今之人，莫如兄弟。"出自《诗经·小雅·棠棣》，古人以棠棣花比作兄弟，棠棣之华则比喻兄弟间的亲密情谊，展览取名"棠棣之华"是指兄弟同好以文会友，聚在一起游艺雅集。

澳门书法院院长欧耀南致辞时表示，"棠棣之华"大书法名家作

品展，是"大书法"理念的世界性书法盛事，相信"棠棣之华"大书法名家展将是长寿的书法教育创作展览。通过邀请内地、韩国、日本及各地区书法名家参与创作，并在各地巡回展览，更广泛弘扬中国书法艺术，构建文化桥梁、增进友谊。亦希望透过展览，让广大书法爱好者得到最好的学习机会，欣赏各地书法名家高深造诣和鲜明个性。

欧耀南用大篆书写《棠棣》篇全文参展，他说，大篆与《诗经》年代相仿，相信更能配合当时时代、文化背景特征。他指出，本次展览源于去年8月，北京书法家张华庆、李冰、熊杰英等人来澳办展，在两地书法家交流中深感两地书法家情谊深厚，宛如兄弟，便以"棠棣之华"为主题筹办展览，冀搭建与各地书法家交流的桥梁。

中国硬笔书法协会主席张华庆有3幅作品参展，其中用行草书写毛泽东词作《采桑子·重阳》。他回忆说，创作挥毫一气呵成，抒发热爱祖国、热爱中华文化的情感，非常满意。他指出：中华民族5000年文明史，由汉字贯穿始终，文字就是中华文化的核心，书法家就是中华文化的传承人和热爱者，展出作品中亦集中体现书法家"爱国爱澳"情怀。他表示，本次展出的作品均为艺术家反复书写、挑选出来的精品，希望将最好的作品奉献给伟大的时代和

张华庆在接受记者采访

欧耀南在接受记者采访

王立翔在接受记者采访

国家。

他又评价本次展览创作水平高，表现丰富多彩，各种书体都有展现，同时包括篆刻、刻字等，充分表达"以汉字为载体，包含各种书写和镌刻工具所创作的艺术作品"的大书法理念，通过展出作品弘扬中华文化，践行大书法理念。

谈及书法文化传承，张华庆认为，汉字经过几千年发展，经历不同朝代书法大家和书体来到今天，各种书体百花齐放、百家争鸣，检索每种字体的方式更加便捷，可以说是中国历史上最丰富的年代，也是最好的时代。

上海书画出版社社长王立翔平时喜爱书画，因此创作时更喜欢书写有诗意、有画境的内容，表达山水自然的心境。如林逋的《湖楼晚望》意境清冷、优美，因此，他在创作时运用的行书来表现。

谈及京澳两地合作交流，王立翔指出，受疫情影响，各地文化交流活动减少，两地交流需要传统文化的纽带来连接，这次展览用了2至3年时间筹备，几经延期，最终两地书法家齐聚一堂，具有一定象征意义。他提到，开始策划时希望促进两地交流，但在疫情下有更深意义，虽然筹备时间更长，但正逢其时、为时不晚。

他表示，人和人之间需要思想感情互补、交流来充实自己，若是完全独处的人，其思想价值也难以体现。要推动社会发展，达成对社会的认知，文化、书法艺术同样是很好促进人和人之间理解的手段。展览除促进专业艺术家之间的交流，同时在对书法多样性、艺术性的展示上，可以让更多艺术爱好者加入艺术行列中。

开幕式期间还举行了聘任仪式。张华庆代表中国硬笔书法协会向吴在权颁发了《中国硬笔书法协会第六届艺术指导聘书》。张华庆、李冰、熊洁英、王立翔、梁秀、包根满分别向出席开幕式的澳门各界人士和嘉宾赠送了《棠棣之华·大书法名家作品（澳门）展作品集》等纪念品。

此次参展人员和特邀参展艺术家名单（按出生年月先后排序）

发起人：欧耀南、张华庆、王立翔、李冰、熊洁英、杨勇

特邀艺术家：吴仕明、欧阳泽荣、许由（韩国）、黎胜培、黄企浩、师村妙石（日本）、赵维富、吴在权、李汝荣、温子成、杨开金、包根满、周永腾、刘振宇、李惠华、马腾、罗永炜、梁秀、江鹏、李双和

"棠棣之华"大书法作品展览组合在这个伟大的时代必会成为有思想、有作为、有生机、有发展、有影响、有魅力的艺术群体。相信这个美的结合将不断涌现出精品力作，奉献给这个伟大的时代、国家、人民。定能让世人刮目相看。"棠棣之华"大书法作品展览定会行稳致远，续届源源，日后必获大鼎之辉煌！

张华庆、李冰、熊洁英向吴在权（左二）颁发聘书

中联办宣文部部长万速成、处长白冰和张华庆、李冰、熊洁英、王立翔、梁秀、包根满合影

剪彩嘉宾与两地艺术家在开幕式上的合影

庆祝中国共产党成立 100 周年

"大美无言"全国大书法篆刻、刻字艺术精品展暨

张华庆、李冰、熊洁英
"墨海掬珠"书法艺术（澳门）展

展览时间：2021 年 9 月 5 日至 10 日　　展览地点：澳门万豪轩艺廊

艺术雅集作品（澳门）邀请展

展标题字：张华庆

中国硬笔书法协会展览中心／亚洲艺粹会（澳门）／澳门硬笔书法家协会／主办

展览时间：2022年4月8日至21日　展览地点：澳门卢廉若公园春草堂展览厅

邀请参展艺术家（按繁体姓氏笔划为序）

丁 伟
第十三届全国政协文化文史和学习委员会副主任，国家文化部副部长

李 冰
中国硬笔书法协会党支部书记、副主席兼秘书长

陈 虹
第十届全国政协常委，国家民政部原常务副部长

张华庆
中国硬笔书法协会主席、民进中央开明画院副院长

张丽君
中国美术家协会会员、中国硬笔书法协会诗书画艺术委员会副主任

梁 秀
中国硬笔书法协会主席团委员、执行秘书长

梁少美
亚洲艺粹会（澳门）会长、澳门硬笔书法家协会副会长

梁晚年
澳门文学艺术界联合会主席

杨焯光
澳门艺林书法学会会长，澳门文娱报社长

郑枫林
澳门颐园书画会副会长、澳门老年书画家协会副会长

熊洁英
中国硬笔书法协会监事长

欧志祺
中国硬笔书法协会常务理事、澳门硬笔书法家协会会长

刘振宇
第十三届全国政协委员，国家司法部原副部长

谢模乾
中国书法家协会会员，公安消防文联主席

罗 云
中国硬笔书法协会副主席、四川省硬笔书法协会主席

参展作品选登

刘振宇／行书／《落霞秋水》联

丁伟／摄影作品／守望辉煌

梁少美／绘画／相得益彰

李冰／草书／《飞起玉龙三百万》

欧志祺／临米芾《研山铭》

熊洁英／草书／《一尘万法》联